後天性美女

人生を自由にデザインするためのスタイルブック――

こうてんせいびじょ

永松麗子

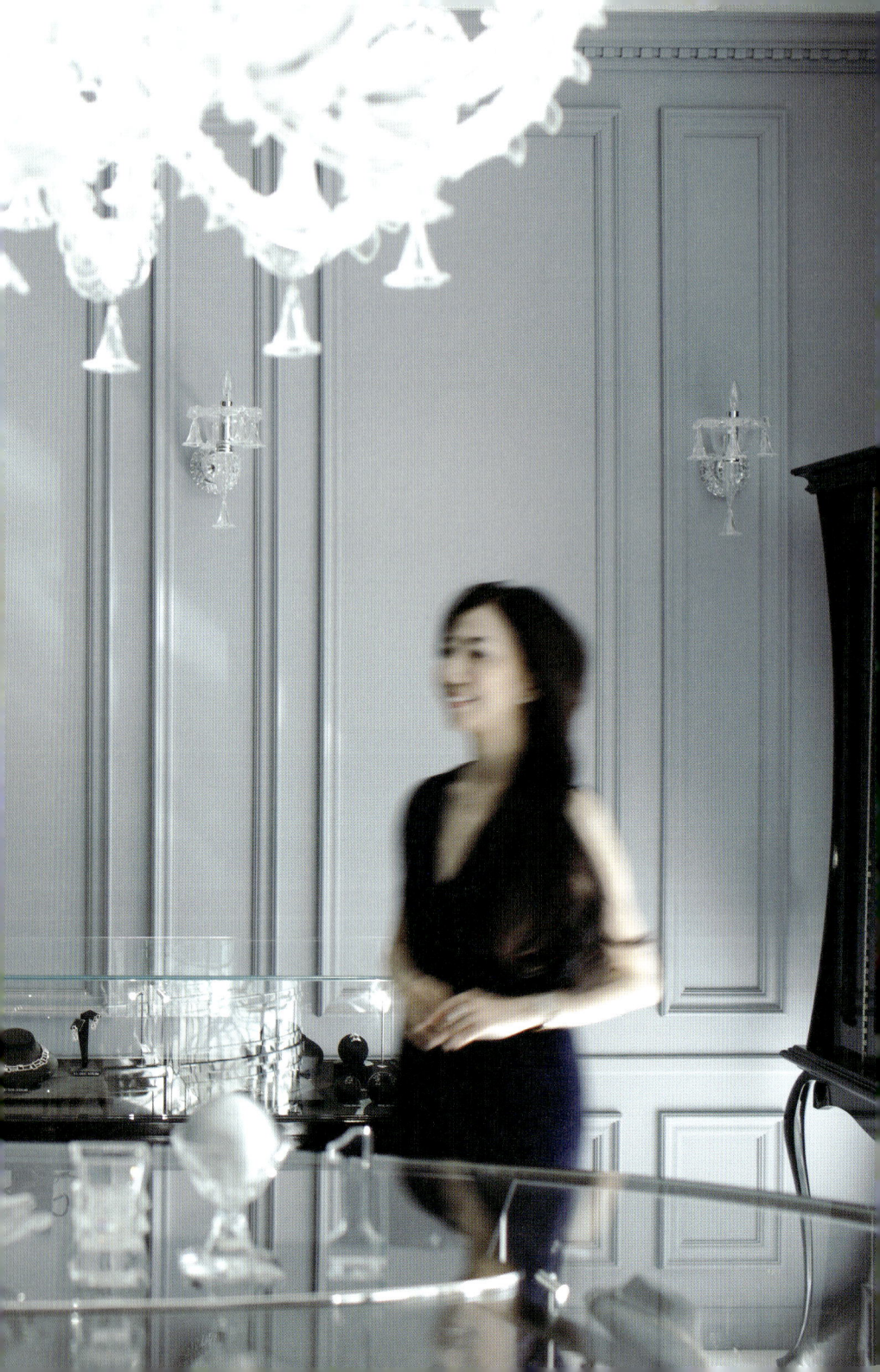

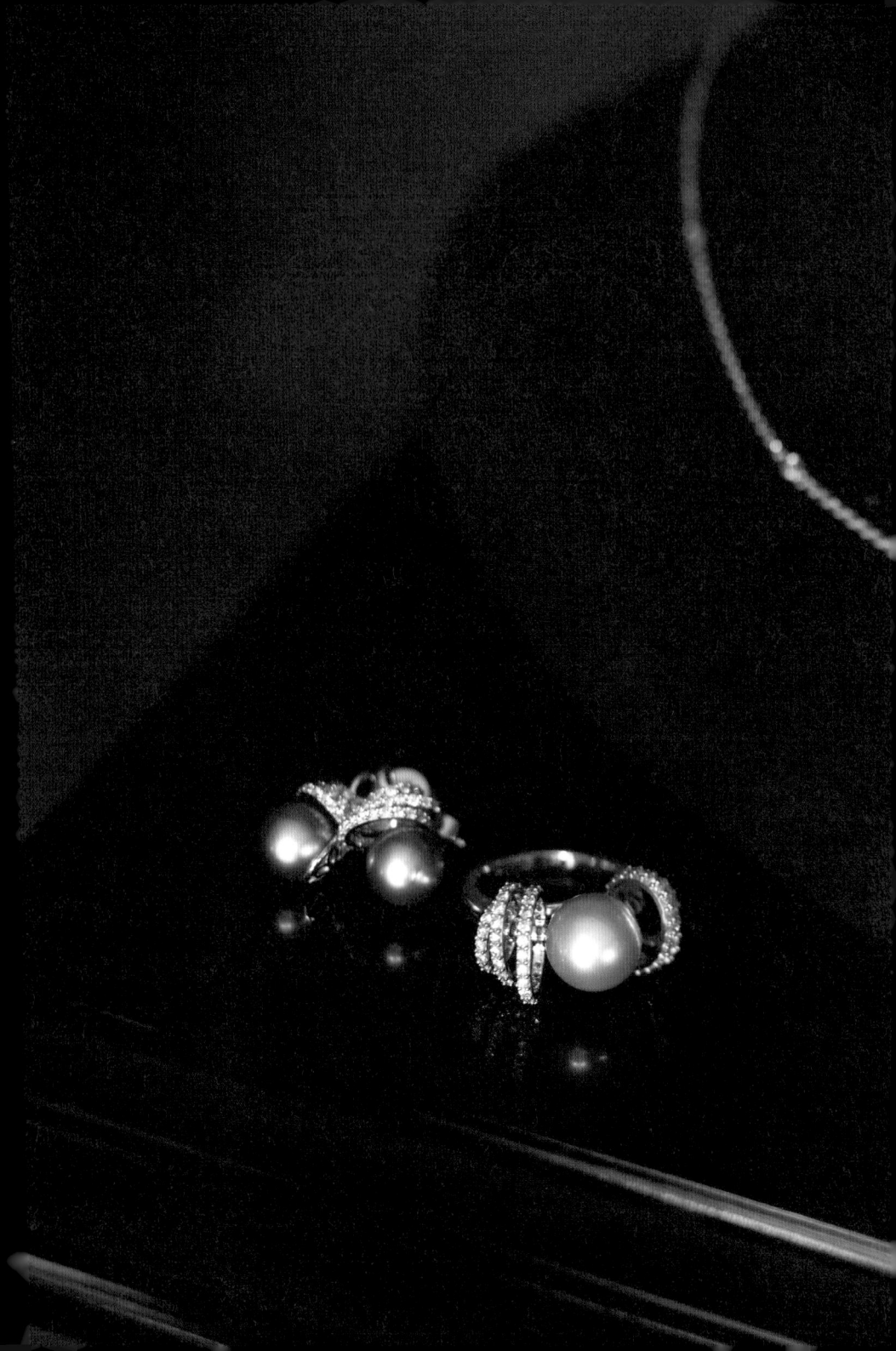

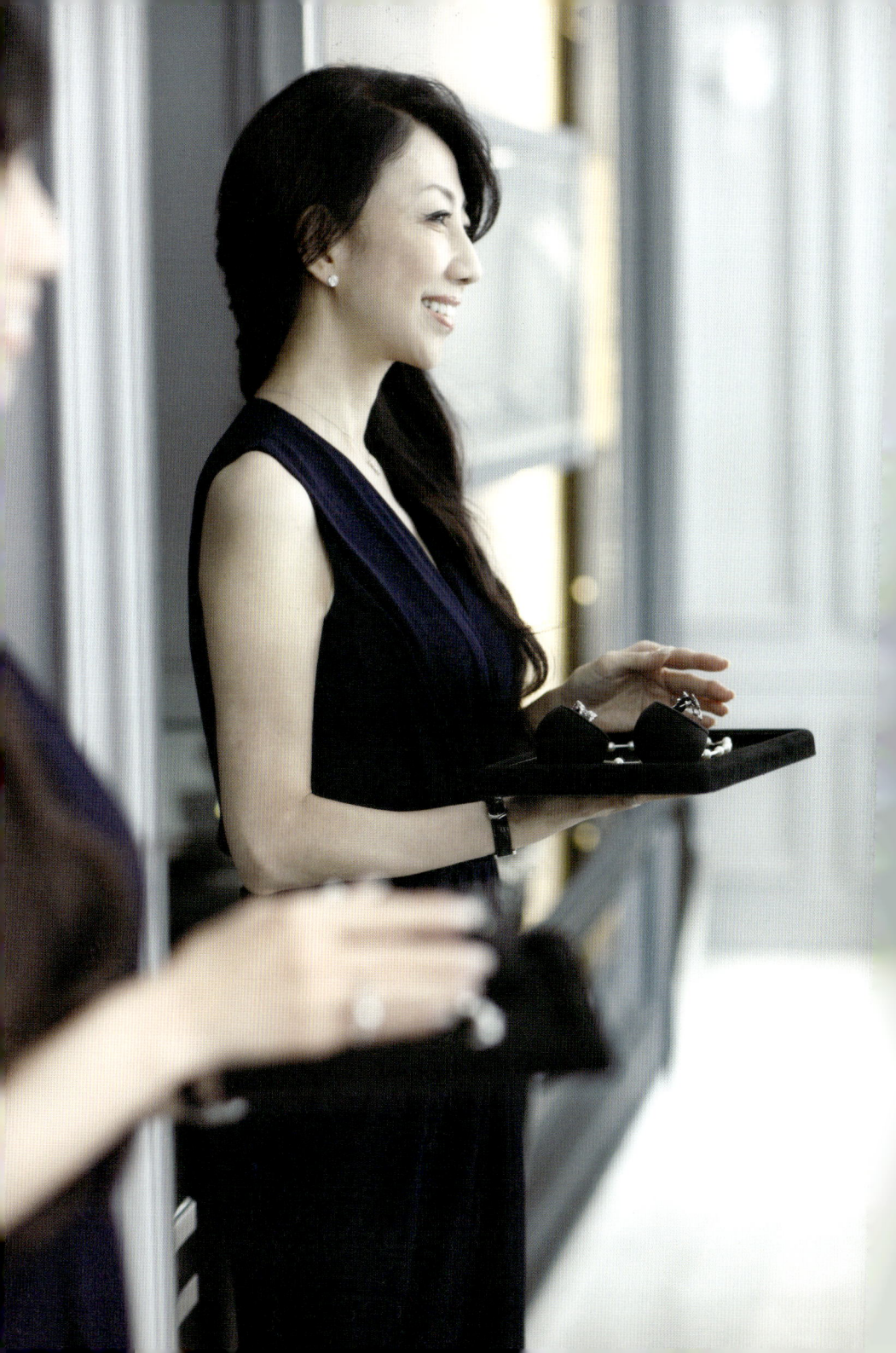

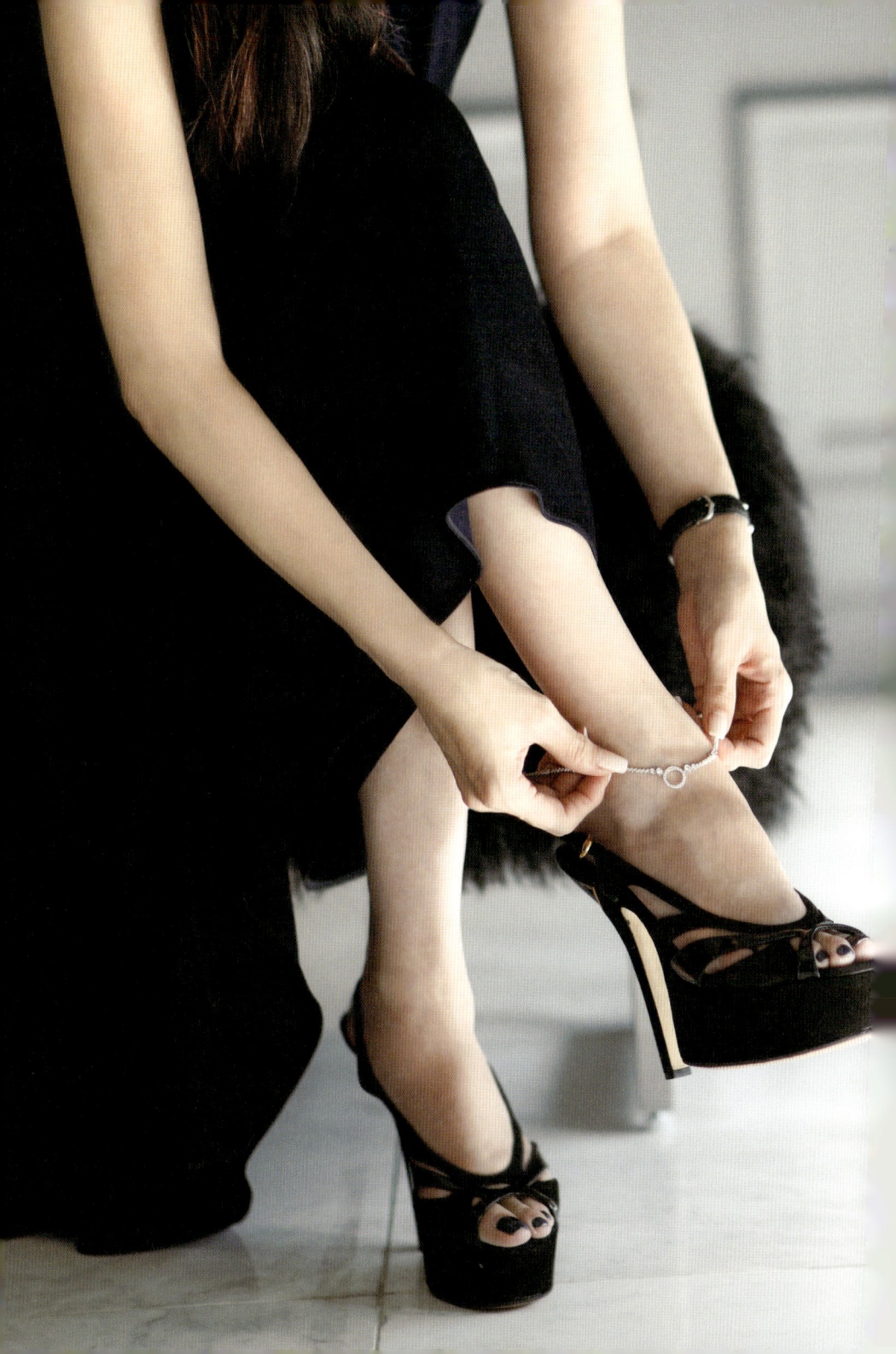

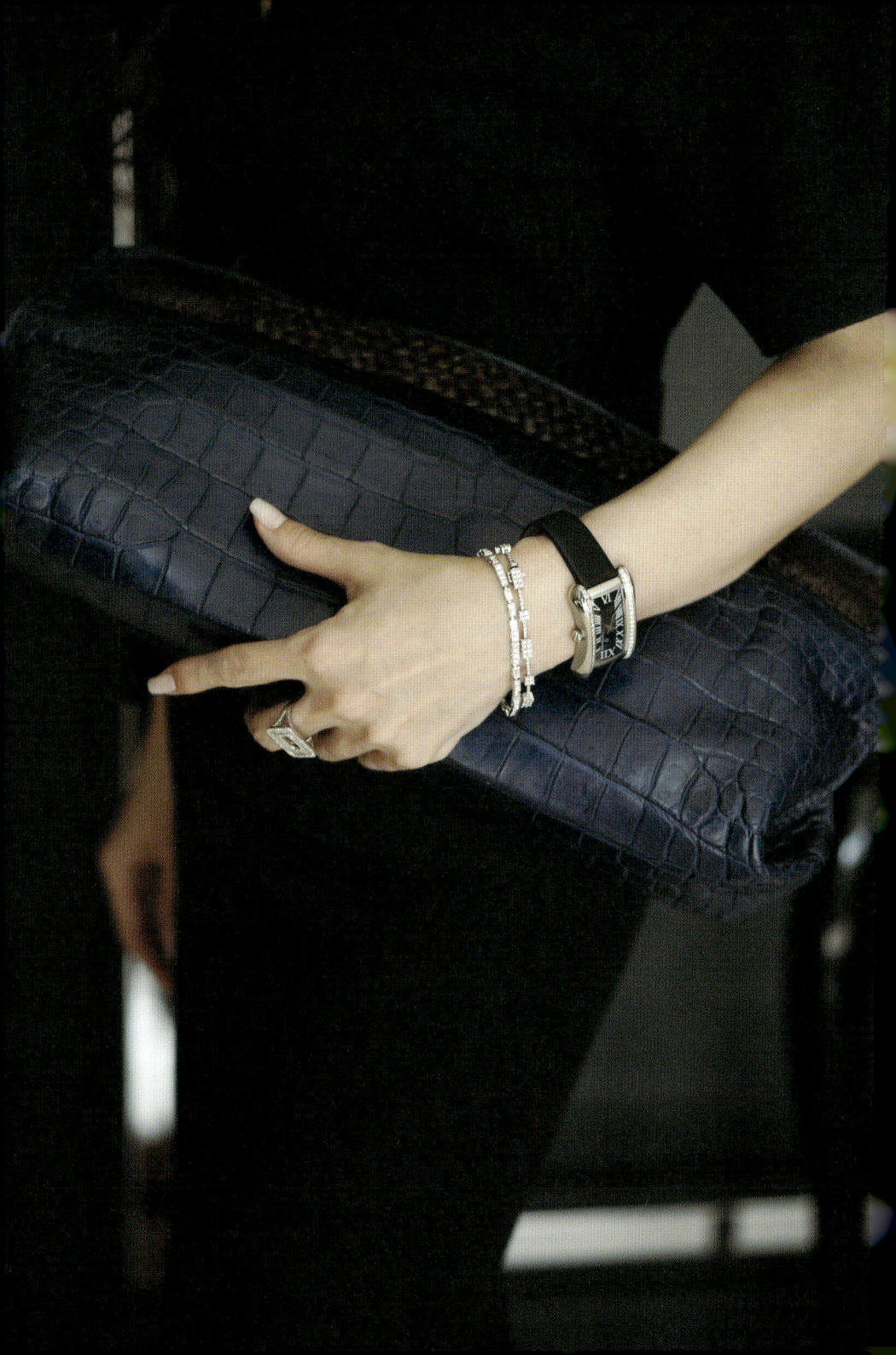

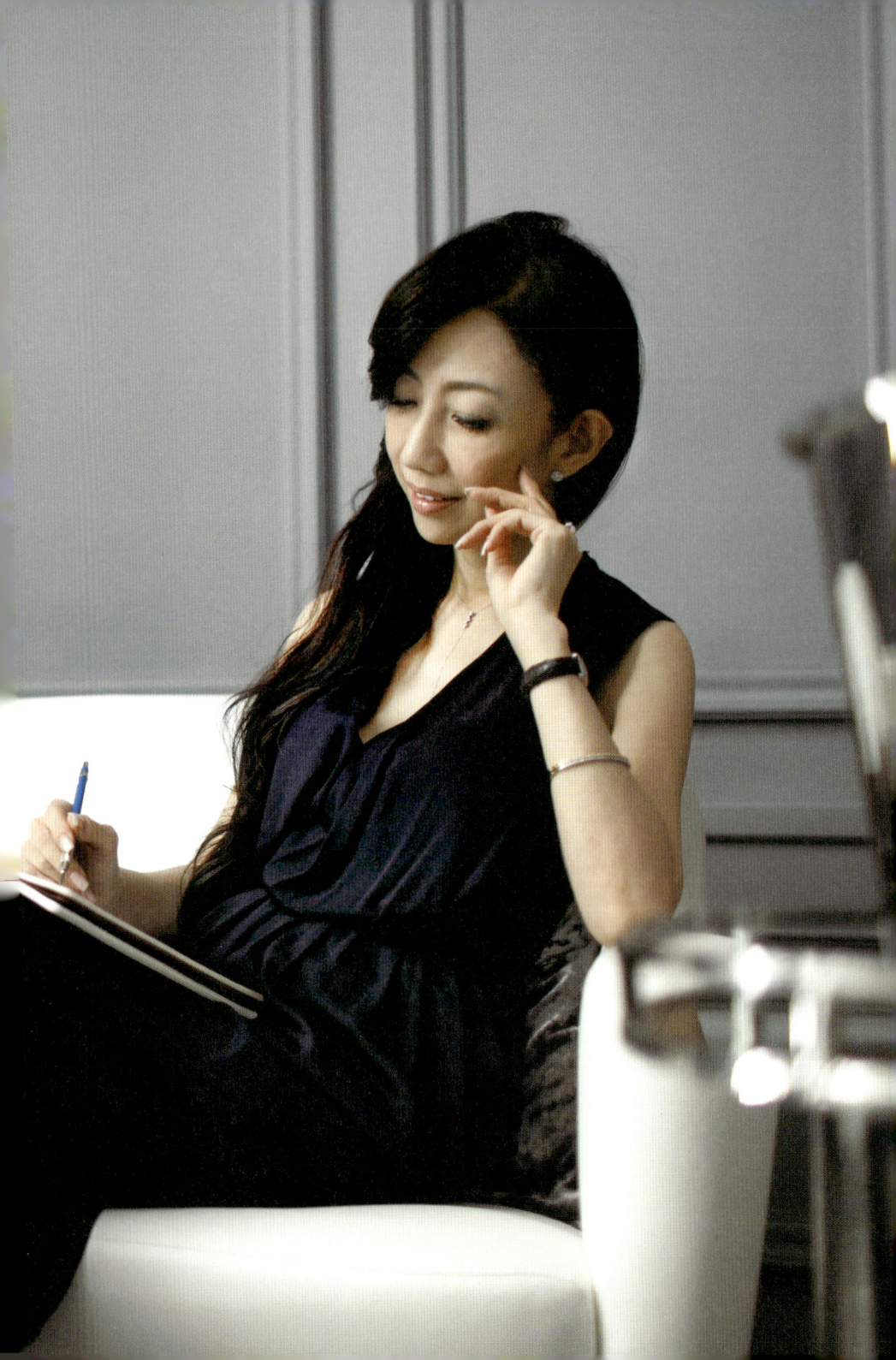

はじめに

自由に心の赴くまま人生をデザインし、ハンドリングしていく力を持つことは素晴らしい。神様から与えられた自分を受け入れ、愛し、育て、人生を切り開いていくパワーを持つと必ず唯一無比の幸せがあなたにも訪れる。

生まれつき美しい完璧なルックスと抜群のスタイルを持ち、肌質、髪質も美しく、何を食べても太らない。家柄も良く、経済的にも恵まれた家庭で育ち、IQも高い……。そういう女性を「先天性美女」と呼ぶことにしよう。

この「先天性美女」というのは世にどれほどいるのだろうか？ 厳しい目で見るとだが一パーセントもいないと思う。しかし、残り九九パーセント強の女性も幸せにならなくてはならない。そのためには自分に足りないものを知性と感性で補っていくという前向きな努力が必要となる。

それに気づき、「明朗な精神性」を持ちながら、思うままの人生を築き上げていくことができる女性を「後天性美女」と定義づけたい。

その「後天性美女」は美しく、経済的、精神的に自立していることが絶対条件である。

なぜそれらが必要か？

それはまず、「Beauty is power!」だからである。ここでいう「美しい」ものには心を奪われる。ここでいう「美しい」は顔の造形や手足の長さ、顔のサイズでないことはいうまでもないが、「美しい」ということが強烈な説得力を持つことは誰もが感じていることだと思う。

「先天性美女」の受動的な「美」に対して、「後天性美女」は能動的に「美」をまとっていく。いつしか「先天性美女」と「後天性美女」の立場が逆転することもありうる。

ただ、「後天性美女」にとって「美しい」というのは最終目的ではなく、「美しくあること」によって堂々と他人とコミュニケーションが図れ、結果、「後天性美女」らしく、人生を豊かに快適に過ごすための手段であるということを忘れてはならない。

そして、経済力は人生成功のわかりやすいバロメーターの一つである。人は皆、成功者の話に耳を傾ける。誰もがそのようになりたいと成功の秘訣を探る。だからどんどん経済力のある人は発言権を得る……。なにも努力だけではなれない強烈な個性や最強の運も必要なビリオネアを目指そうと言っているのではない。そこまでにならなくてもきちんと教育を受け、仕事に支障のない健康な身体を持っているのであれば、大人として自分の面倒は自分で見られるようになりたい。

また、経済力と同じくらい大切なのが、精神的な自立である。なぜなら、常に人に依存している人の話は主語がなく本当につまらない。これもある年齢まではいいのだが、男性のみならず女性も生き方が顔つきに出る。女性でも自分の頭で考え、行動し、その結果身についてくる年齢相応の迫力や存在感は必要だと思う。そのために精神的自立も絶対条件となる。

もう随分前のことではあるが、ある女性と「これまでの人生で一番情熱を傾けたものは何か」という話になった。私はシンプルに「やっぱり、仕事かな」と答えた。「○○ちゃんは？」と尋ねると、「私はないわ」と答えた。「な、ない？？…」私はものすごく

18

驚いた。そして彼女は続けた。「ただ、自然の流れでこうなっただけ」と。彼女はスーパーリッチな男性に見初められて結婚し、何不自由のない暮らしをしている。なるほど、世の中にはこういう女性もいるのか！　と知った。そして、彼女からすると、私のような人生はお気の毒ということらしい。「そんなに頑張って大変ね」と会話の中で不憫がられていることを感じた（笑）。

確かに○○ちゃんの「愛される女」の王道人生は少し羨ましくもあるが、私は、全てが親やご主人の庇護のもとにある人生より、やはり自分の足で立ち歩んでいく人生を送りたい。そのために「後天性美女」の条件を満たすべく努力は続く。

女性にとって自分の人生を思うように生きて行くというのは、なかなか難しく厳しいのが現実である。

「神には祈るのではなく、誓う！」といった覚悟が必要となる。お願いばかりしていても神様は滅多に力を貸してくれない。最後はやはり自分の強い意志である。

「後天性美女」は好奇心と覚悟を併せ持ち、バランスをうまく取りながらさまざまな障害を涼しい顔で乗り越えていく。それは、とてもタフでなくてはならないが、「生きている」という素晴らしい実感を手にする価値ある生き方である。

19　はじめに

もくじ

はじめに

Chapter 1 My Business Story

「生きている」と感じたくて 一生の仕事を「ジュエリー」と決めたのは ･･･ 17

ファーストジュエリーは自分のために ･･･ 26

サロンスタイル ･･･ 28

ジュエリーのリメイク ･･･ 31

セルフプロデュース ･･･ 34

仕事をスムーズに始める四つのポイント ･･･ 36

わたしのようにおなりなさいっ！ byグラマラス麗子 ･･･ 38

ある日、突然、東京に行くことを思う ･･･ 40

トランクにジュエリーを詰めて一人東京へ ･･･ 42

東京でネットワークを広げるには ･･･ 44

都会での洗礼 ･･･ 46

エリアにあったビジネススタイルを見極める ･･･ 48

私の思う接客の極意 ･･･ 50

ネットワークを強固にするマイルール ･･･ 52

余韻を残す文字と文章 ･･･ 54

よどみなく魅力的に話す ･･･ 56

58 61 62

Chapter 2 My Glamourous Life

一匹狼でいく
私は泣かない
デザインは苦しいけれど……
出店を決めた本当の理由
なぜオープンをこの時期に決めたのか？
六本木ヒルズへの出店の夢と現実
オープンの準備は全て一人で
ノンストップな日々

64 66 68 70 72 74 77 81

Interior Love ♥
My Favorite ★
お花で感性を磨く
映画と読書で現実逃避
美肌は後天性美女の絶対条件
メイクアップは顔の修正
美髪、美歯で年齢不詳の女に
手元の美しさは生活の美しさ
私のダイエット持論
プロの手を借りる

84 86 88 89 90 92 94 96 97 98

Chapter 3 My Dignified Jewelry

- Will（ウィル） … 100
- DAZZLE（ダズル） … 102
- Ryu（リュウ） … 104
- G（ジー） … 105
- Swing Black（スイング ブラック） … 106
- Leather（レザー） … 107
- The Rings（ザ・リングス） … 108
- Dual（デュアル） … 110
- Fresh August（フレッシュ オーガスト） … 111
- White Butterfly（ホワイト バタフライ） … 112

Chapter 4 My Noble Philosophy

- 私が作るジュエリー … 114
- ジュエリーは必要な無駄 … 115
- ジュエリーには精神性が宿る … 117
- 板につく … 118
- ジュエリーは最強のアンチエイジング … 122
- 似合うにこだわる … 124
- 洋服とジュエリーの格のバランス … 128

Chapter 5 Fashion and Jewelry

Fashion×Jewelry Coordinate ... 130
ロングドレス編 ... 130
ワンピース編 ... 134
セットアップ編 ... 136
パールネックレス編 ... 138
GLAMOUROUS Coordinate ... 140

おわりに ... 142

装幀・本文デザイン／引田 大（H.D.O.）
写真　大山克己（カバー・口絵・4 章）
　　　大村悠一郎（2 章・3 章・5 章）

写真協力
〈コスメ〉
RMK Division（0120-988-271）［P.92］
イヴ・サンローラン・ボーテ（03-6911-8563）［P.92］
エレガンス コスメティックス（0120-766-995）［P.91／P.92］
オピアス（03-3478-0368）［P.90］
シスレージャパン（03-5771-6217）［P.92］
ブリリアージュ（0120-202-885）［P.92］
カリタ（03-6911-8373）［P.94／P.95］

〈アパレル〉
アクリス（0120-801-922）［P.135／P.138／P.139］
コンテス〈アクリスジャパン コンテス事業部〉（0120-801-922）［P.134］
アトモスフェール・ジャポン（株）＊グラン・フォン・ブラン（03-6804-1107）［P.84／P.89］
オードリープロダクト（株）（03-3847-1277）［P.129／P.139］
ブヘラジャパン（株）（03-6226-4650）［P.11］
Laura B〈オブジェスタンダール〉（03-6677-0155）［P.132］
マリーナ ヨッティング（03-6809-2113）［P.138／P.139］
MIRZAKHANIAN〈jewel GLAMOUR〉（03-6698-7686）［P.11／P.120／P.129／P.136］

〈インテリア〉
エ インテリアズ（03-6447-1451）［P.89／P.90／P.91／P.92］

Chapter 1
My Business Story

私は自分という人間を知り、また、表現するために仕事をそのツールに選んだ。33歳でオリジナルジュエリーの仕事を始め、48歳でブティックを持つまでの、暗中模索の日々。夢に向かって、私が何を考え、どう行動してきたのか。時に不安や寂しさで折れそうになる心を、何をもって立ち上がってきたのか。15年間のビジネスストーリーとビジネススタイル、そして、私なりのビジネスルールをあるがままにお伝えしたい。

「生きている」と感じたくて

現在のジュエリーの仕事に就く前の出来事は、ぼんやりとしていてまるで前世のことのように感じられる。それくらいジュエリーの仕事を始めてからのこの一七年間は、ビビットな毎日だ。

一九九九年二月、自分でデザインするオルジナルジュエリーの仕事をスタートさせたとき、自分の人生がやっと始まった気がした。自分は毎日ただ「生活している」のではなく、「生きている」と思えた。

私は、ある日突然、会社を辞めることにする。当時勤めていた会社は広告関係。担当しているクライアントの翌期のプロモーションの方向性が決まったとき、ほっとしながらも充実感はさほどなく、デスクについてぼんやりとカレンダーを眺めていた。

人は忙しいと日々の仕事をこなすことに精一杯で人生を見直すことなんかしない。私も毎日猛烈に働き、夜はくたくたになってベッドに倒れ込む。そんな日々を充実している毎日だと錯覚していた。いや、実は自分の本当の人生を早くスタートさせなくてはと焦っていた。なのに不況であることを言い訳にし、今はじっと現状維持でいることが賢

い選択なんだと自分をごまかしながら過ごしていた。現実や自分の人生と正面から向き合うことがどこか面倒でもあり、怖かったというのが正直なところだったように思う。

ところが、この日、私は来年も同じことをして過ごすのかなと思った瞬間、自分がずっと同じところで足踏みをし、いつまでも「開店準備中」であることに改めて気づく。そんな自分がカッコ悪い……情けない……。私はそんな自分の姿に急に苛立ちを覚え、いてもたってもいられない気持ちになった。

とはいうものの、自分の進退はじっくり考えるのが普通だと思うが、私の場合はその日のうちに上司にその意志を伝えに行っていた。上司は「どうしたんだ？ 急に」とびっくりしたような反応。誰も私が会社を辞めるとは思っていなかったと思う。

一九九八年の出来事であるが、この頃は「平成不況」と言われており、ニュースでは毎日のように失業率が発表され、仕事があるだけで良し、といった空気が世の中に充満していた。でも私は世相には関係なく、いつかはと思い、準備を進めていたジュエリーの世界での自分の可能性を試したくなった。もう言い訳をするのはよそうと思った。

このとき、私は三三歳。まだ間に合う。

そう。もっと明確に自分の未来をデザインし、ただ、安穏と過ぎ行く退屈な毎日ではなく、少々のリスクがあっても何かに情熱を傾けた生き方をしたいと思った。

使い古された言葉であるが、私は「自分探し」を始めたのだ。仕事を通じて何かを表現しながら自分が何者であるのか知りたくなったのだ。

この日、ある意味、私にとって人生のハンドルを大きく切った日となった。

一生の仕事を「ジュエリー」と決めたのは

OL生活を送りながらも私は何か自分の未来を託すもの、自分に適した仕事を常に模索していた。最終的には私はジュエリーと決めたのだが、実は他にも候補があった。自分の人生の多くの時間を費やすのだ。自分が夢中になれるものでなおかつ自己表現できるもの。そして、当然のことながらキチンとビジネスとして成り立つものでなくてはと考えていた。

単純に自分が興味のあることを挙げてみると、まあ女性なら誰もが好きなこの三つ「ファッション」「ビューティー」「ジュエリー」であった。

自分なりに一つずつ検証してみる。

まずは「ファッション」。今思うと分不相応でお恥ずかしい話だが、二〇代の頃はとにかくブランド好きで、CHANEL、Dior、Yves Saint Laurent、GIORGO ARMANIといったハイエンドのブランドの洋服にも手を通しており、それらが既に完成度において神の域にまで達していることを肌で感じていた。どれも素材、ライン、色、縫製と全てが美しく、非の打ちどころがない。そして、この完璧な完成形が私でも手にすることができるほど巷にあふれている。ファッション業界はもう既に飽和状態に近いようにも思え、これから参入するのはあまりに無謀であると感じた。

28

「ビューティー」は？というと、実は当時は最も興味のあることだった。今ほどネットで何でも手に入る時代ではなかったが、雑誌のビューティーページを丹念に読み、話題の美容液が発売されるとなると、いの一番でコスメカウンターに走る。肌の美しい女性から美肌の秘訣を聞くと必ず試してみる。友人からも美容に関するアドバイスをよく求められ、自分の知り得る美容情報を喜んで披露していた。

また、メイクをすることも大好きで、メイク道具もプロ並みに揃えていた。お気に入りのピンクベージュのリップは、かすかに色が濃い、薄い、青い、赤いとその差にこだわる。テクスチャーにもうるさく、もっとマット、もっとグロッシーと自分のアンテナにひっかかったものはすぐに買い求める。そのためにドレッサーには男性が見たら全部同じ！と言い放たれそうなリップが一〇〇本はごろごろしていた。

私は自他ともに認める美容フリークであった。しかし、これが仕事でオリジナル性を求めるとなると、どうしていいのか皆目見当もつかなかった。今のようにビューティージャーナリストといったような職種も福岡にはなく、これはあくまでも趣味としておいた方がよさそうだった。

残るは「ジュエリー」。これには憧れがあった。この仕事を選ぶ前から、ジュエリーの専門雑誌を買い求めては隅々まで目を通し、また、ファッション雑誌に載っている好みのジュエリーの写真を切り抜き、ファイリングしているほどだった。後に、このファイリングは資料として非常に役立つのだが、単に好きなものを眺めたいと思う気持ちからせっせと作っていた。そして、緊張しながらもジュエリーショップに行っては、美しい

ジュエリーを眺めているだけで気持ちが晴れていくのを感じた。実際にリングを着けさせてもらうと気持ちが高揚した。「ファッション」や「ビューティー」とはまた違ったきめきが「ジュエリー」にはあった。

今から二〇年ほど前は、まだビッグブランドが「ザ・宝飾」としており、ジュエリーは一部の裕福なマダムのものという認識が強かった。私は、もっと自分の世代がアクセサリーではない、あくまでもファインジュエリーで、デイリーにつけられるものが欲しいと思っていた。既にビッグブランドからそのマーケットを意識した商品が発表されてはいたがまだまだわずかであり、私もジュエリーであれば、自分の世界観を表現できる可能性があるように思えた。また、手のひらサイズのデザインというのが自分の中で非常にしっくりくるものがあった。

そして何よりも「ジュエリー」は本当に一生続けられる仕事だと思った。何故ならデザイン力は年齢に反比例して落ちてきたとしても、石の魅力を語るには年齢を重ねていることが大きなアドバンテージになる。目もくらむような美しいビッグダイヤモンドを若い女性が勧めるよりも、知識も経験も積んだ素敵なマダムがその魅力を語る方がずっとふさわしい。要するに年齢を重ねるごとに説得力が増す仕事だと思った。

多分、私は一生仕事をするであろう。そして、ビジネスとして考えたときも金やダイヤモンドは朽ちることがなく、洋服のようにワンシーズンで勝負！ということもない。このように、意外と冷静に一生の仕事を自分なりに分析し、消去法で選んだのが「ジュエリー」だった。

30

ジュエリーの学校に通う

ジュエリーデザイナーというと、感性のみでささっとわけのわからない画を描いていると思われることが多い。確かに最初のラフ画はそんな落書きのようなものであるが、最終的にはきちんと図面を書き、クラフトマンにしっかりとデザインを伝えなくてはならない。そして、その図面は感性より技術であって学習が必要となる。

よく女性は立体でものを捉えるのには向いておらず、縦列駐車も苦手だと言われているが、私も正にその部分は非常に女性らしかった（笑）。頭の中でデザインのイメージはすぐに浮かぶのだが、いざ、図面を描くとなると、そのイマジネーションも消えてしまうほど苦手であった。

しかし、ジュエリーデザイナーとして仕事をしていくには図面を描く技術の習得はどうしても避けて通れない。それに私はファッションとしてのジュエリーは大好きであったが、専門的な知識はゼロに近かった。そこで短期間にジュエリー全般を学ぶために専門学校に入学することにした。

そう決めたら即座に資料を集め、自分の目的に適している学校を決めるとさっさと入学手続きを行った。こういうときの私の行動力は素晴らしい（笑）。

この段階ではまだ仕事をしながらの就学だったので、夜間のコースを選んだのだが、

それでも仕事の関係で平日の受講はなかなか難しく、週末に集中して通うこととなった。一レッスン三時間近くあり、週末に四レッスン受講しなくてはならない。デザインはもちろんであるが、製作過程も一通り知っておく必要があると思い、作りのコースも二コース受講することにした。

一度社会に出てからの学校通いはモチベーションを高く持ち続けることがなかなか難しい。クラスにはいつも欠席者が何人もいた。私もなんらかの理由をつけて休みたいと思うこともしばしばであった。ウィークデーは忙しく仕事をしている。週末はゆっくりしたいというのが本音である。

しかし、私は誰かに強要されて学校に通っているのではない。自分が自分の未来に必要だと思って自分で決め、自分で学費も払って通っているのだ。これは趣味やお稽古事ではないのよ、と当たり前のことを自分に言い聞かせた。

幼い頃から手先が器用でモノ作りが好きだった私は、ジュエリー作りも楽しんでやれそうーぐらいの軽い気持ちで入学したのだが、いざやってみるとまったく向いていない。金属を扱うということに対して勘が働かない。こうしたらこうなるという想像ができないのだ。

そのため、全然楽しくない……。ジュエリー作りの基本となるヤスリがけは永遠に解き放たれることのない拷問のように感じた。指紋がなくなるかと思った。火を使う作業では前髪を燃やした。

また、ワックスと呼ばれるろうそくのろうのようなもので原型を削り出していく技法

32

も学ぶのだが、ここにも性格が現れるようでいつも思い切りがよすぎて大きく削り過ぎてしまう。結果、デザイン画に描いたボリュームよりもかなり細め、小さめのジュエリーが出来上がることとなる。

また、講師からは平行になるべきところがなっていないと毎度のように指摘を受けるのだが、私にはどうしても平行になっているように見える。このことを知っただけでも良かったかもしれないが、とにかく辛かった。ジュエリー作りは本当に緻密な作業である。私はジュエリーを作るには雑過ぎた。

技術と経験、と自分に言い聞かせ、黙々と課題をこなした。しかし、これもやりたい仕事に必要な知識と当然のことながら肝心のデザイン画のレッスンにはもっと集中した。息を留めて何本も線を描いた。同じ太さ、同じ濃さで描けるまで。線がなんとなくでも描けるようになると課題に沿ってではあるが、デザイン画を自由に描く。こういうのが欲しい、こういうのが作りたいと、それこそ泉のようにアイデアは湧き出る。が、実際には制作不可能なものばかり……。金属でつくるというその素材特性がまだよく理解できていない。そんな私に毎回、講師は熱心に指導してくださる。おかげで少しずつではあるが、ジュエリーとはどういうものなのかをファッションだけではなくハードの面から理解できるようになった。

自分で言うのもなんだが、私は本当に外見にそぐわない「生真面目さ」と「根性」を持っていた。

そうして、なんとか卒業までこぎつけた。

ファーストジュエリーは自分のために

会社をいきなり辞めたものの、売る商品が揃っていない。まずは商品を作らなくては。

しかし、私はその商品作りよりも自分のリングの制作を優先した。

それは、ジュエリーの仕事を始めるにあたってのアニバーサリー的な感覚もあったが、何よりも自分がデザインしたものの完成形を身につけることによって、ファインジュエリーが持つ本物の素晴らしさを体感し、熱意を持ってその魅力を皆に語らねばならないと思ったからだ。

当時、ジュエリーといえば五大宝飾*が人気で、アイテム的にはダントツ、リングが求められた。そこで私は自分の誕生石であるルビーのハートシェイプの周りをペアシェイプのダイヤモンドが囲むという今では考えられないようなスイートなリングをデザインした。通常は石があってのデザインなのだが、このときはどうしてもそういうリングが欲しくてデザイン先行。イメージに合うルビーを探した。ちょっといびつな丸い形のハートシェイプが見つかり、少し不格好な気がしたが何となく惹かれるものがあり、そのルビーで作ることにした。そして、作るならこの方にお願いしようと思っていた一流のマエストロに制作をお願いした。

製作期間は約一ヵ月。私は完成の日をそれはそれは楽しみに待った。

＊五大宝飾：ダイヤモンド・エメラルド・ルビー・サファイア・パール。
＊＊半貴石：貴石以外の宝石。
＊＊＊メレダイヤ：0.1ct以下のダイヤモンド。

出来上がってくると想像以上に華やかで、当時、三三歳の私には少し気後れするようなリングであった。しかし、私はとにかく自分がデザインしたリングが形となった喜びでいっぱいであり、毎日ルビーとダイヤモンドが輝く自分の指先をうっとりと眺め、ジュエリーの持つ魔力にとりつかれていった。

そして、やっと、自信を持って商品作りにも着手した。

手元に残しておいたOL時代の最後のボーナスを叩き、最初に五つのデザインを一ピースずつ製作することにした。それらは、人気の五大宝飾のカラーストーンはあえて使わず、今後台頭してくるであろう半貴石のピンクトリマリン、ブルートパーズとペリドット、そして日本人には外せないパールとメレダイヤを使用したものであった。

それらが出来上がるとすぐに同世代の友人たちに披露した。すると、ありがたいことにとても評判がよく、あっという間に完売。急いでいくつものリピート商品を作らねばならなかった。やはり、同世代の女性は私と同じ感性を持っているのだなと確信し、今後この仕事でやっていく自信が明確に持てた。

私はそこで得た利益で六デザイン目、七デザイン目と次々に自分のデザインを形にし、順調に商品数を増やしていった。

その後、私のデザインのファーストリングとなったそのルビーのリングはどなたにもお譲りすることなく、今でも私のジュエリーケースの中にひっそりと輝いている。ファッションの流れと共に出番は少なくなったものの、見るたびにあの頃の熱い気持ちを思い出させてくれ、私を励ましてくれる大切な大切なリングである。

35　Chapter1 My Business Story

サロンスタイル

二〇一三年夏に六本木ヒルズにお店をオープンするまで、「jewel GLAMOUR」はずっとマンションの一室でのサロン展開であった。スタート時の状況からすれば、サロンスタイルは広がりにくいというデメリットはあるが、メリットの方が大きかったと思う。

とにかく、コストが少額で済むのが最大のメリット。ただ、ジュエリーという商材からその金額に見合うような空間を整えておかないと、ものは売れない。女性はジュエリーを気分で買う。私の作るジュエリーはデザインものであったため、その傾向はさらに強まる。となるとその「お買い物気分」を盛り上げる演出小物すべてに気を抜けない。

什器やインテリアはもちろん、ケースやショッパーといった備品、名刺やDMなどの印刷物、お出しするドリンク類やスイーツ、カトラリーに至るまでもイメージを統一し、レベルを揃えておく必要があった。それは自分がジュエリーを買うのだったら? と想像すると容易にそのイメージはできた。結構な経費をかけていたが、それでもショップの経費を思うと断然安くすんだ。また、お客様はご紹介がほとんどであったため、身元のしっかりした方ばかりで金銭トラブルは皆無に近かった。

サロンスタイルのもう一つのメリットとして、オープンなショップとは違ったクローズドな空間であるため、お客様もリラックスされるのか、話にも花が咲き、比較的早く親密な関係を築くことができた。そのためかリピート率は九〇パーセント以上だった。今でもお付き合いをいただいているお客様が大勢いてくださる。

スタートは無理をせずにこのスタイルを選んだことが正解だったように思う。最初から華やかな舞台を用意できればと思う気持ちはあったが、売上は不定。家賃は固定。仕事上のベーシックで大切な部分に見栄は不要なのだ。私はそのことをよく理解していた。

弊社の経理を見てくれている税理士にも「堅実・健全な経営」と言われ続けてきた。自分の可能性を知るために始めたこの仕事。借金して首が回らなくなる。もしくは周りに金銭的なことで迷惑をかけるなんて言語道断。私は一五年間銀行からの借り入れさえゼロの経営方針だった。今でもそうだ。使うところにはどん！と使うが、日頃のライフスタイルは非常に地味なものである。

現代はインターネットの普及でバーチャルなショップで成り立つビジネスも多くあり、それこそが時流だと思うが、ジュエリーのように高額で手に取っていろいろと悩むこと自体が楽しい商材は、やはりサロンスタイルであっても実空間がある方が望ましい。

しかしいずれは自分の世界観が完璧に表現できるブティックが欲しいと思っていた。とは言うものの、店舗運営に充分な資金を持つにはもう少し時間が必要であり、そのときが来るまで無理をせず、コツコツと資金をため、シミュレーションの日々とした。

私のこのサロンスタイルは東京にベースを移してからも続いた。

37　Chapter1 My Business Story

ジュエリーのリメイク

　三〇歳そこそこで「一人でジュエリーの仕事を始めました」というと大概の人から驚かれる。なぜならばその資金は？ということである。まずは両親にわがまま言って出してもらったの？と聞かれ、首を横に振ると次はパトロンがいるんだ！と思われる。今思えば、そんなふうに誤解されるなんて女冥利に尽きるわね、と余裕を持って思えるが、当時はものすごく傷つき同時に憤慨していた。しかし、どのように思えようが、私は自分の未来に興味があり、自分の力を見極めたいためにオリジナルジュエリーの仕事を始めたのだ。だから、資金も全て自分で準備するのが当然のセオリーであった。
　しかし、そうは言ったものの、起業してまもないころは資金も心もとない。それなのに、ジュエリーは非常に元手がいるビジネスである。そこで私は自分のデザイン力を活かし、またその力を鍛えるためにもビッグブランドが滅多に手掛けることのない「リメイク」を積極的に受けることにした。これはお客様のジュエリーを預かり、一度石を外し、バラバラに分解してまったく違うデザインで作り直すものである。
　一つのリメイクを完成させるまでに、お客様の希望やライフスタイルを伺いながら大量にラフ画を描き、原寸大の緻密なデザイン画を数点用意する。そして、それらの中から選ばれたデザインに基づき、原型を作り、お客様にもチェックしていただく。この原

38

型が完成品のそのままの大きさ、ボリュームとなる。もしお客様が何か気になる点がある場合はこのタイミングで納得いただけるまで修正をする。このように完成まで何度もお客様とやり取りをする必要があり、なんとも時間がかかる。

そしてリスクも伴う。大切な石をお預かりするのだ。細心の注意を払う。それでも製作過程で割れない、もしくは紛失しないという一〇〇％の保証はできない。柔らかいエメラルドなどは爪を外してみると既にヒビが入っていたということも少なくはない。なにより、そのジュエリーが大切な形見であったり思い出の品だったりと資産的価値だけではない違った価値と意味を持つものも多々あるのだ。

また、お客様は石を持ち込むことによりリーズナブルに仕上がると思われていることが多い。実際にそうであることもあるが、その一ピースのためにだけデザイン画を描き、その一ピースのためにだけ原型を作るので意外と費用がかかる。そのため、その費用をかけるだけの価値があるのかどうかも率直にお話しし、判断を仰ぐ。また、原型段階で何度もチェックしていただいたにもかかわらず、出来上がりが思っていたものと違うとクレームになることもあると聞く。このように、「リメイク」は決して効率のいい仕事ではない。

しかし、私は自分が手掛ける「リメイク」は熟練のマエストロとタッグを組むことによって、まったく違うものに甦らせる自信があったし、実際にこれといったトラブルも無く、非常に喜んでいただけた。自己資金無しでさまざまな勉強をさせていただき、売上も伸びた。かなりの緊張感と集中力がいったが、大いに自分のキャリアに役立った。

セルフプロデュース

一人で仕事を始めると「自分のイメージ≠商品のイメージ」となる。特にファッション系、ビューティー系の場合は≠ではなく＝である。

私がジュエリーの仕事を幸先よく滑り出せたのは全国誌のファッション雑誌に毎月のように登場させてもらったことも大きな一因であった。今でこそあまり女性も雑誌を買わないらしいが、その当時はファッションの情報元は圧倒的に雑誌であり、皆、夢中で読んでいた。特に地方の場合は全国のファッション雑誌に出ているとその影響力も大きく、同時に信用も得られ大きな追い風となった。

その登場の仕方であるが、私のデザインしたジュエリーそのものが雑誌に取り上げられるというよりも、私自身が登場して、インテリアやファッション、そしてビューティーなどのライフスタイル全般を紹介しながら、さり気なく自分のジュエリーも登場させてもらっていた。

要するに、私の露出がそのまま「jewel GLAMOUR」の広告となる。そのため、実際はどうであれ、髪を振り乱して一心不乱にジュエリーを作っている職人的なイメージはいただけない。自分をセルフプロデュースして同世代の女性にあらゆる角度から興味を持ってもらう必要があった。

40

「セルフプロデュース」などと今聞くとちょっと気恥ずかしい言葉ではあるが、いつの時代でも、自分を巧く演出していくことは成功を加速させる大きな武器となる。どのような業種でも「後天性美女」にこのセルフプロデュースは不可欠であることは断言できる。

成功するためには一にも二にも自分のもともとの素材を客観的になおかつ的確につかみ、自分が似合うカラーやフォルム、イメージを把握し、全身手を抜かないことが大切である。ヘアメイクもファッションも仕草も言葉遣いも、その目指すイメージが一致することこそが相乗効果を生み、大きな効果をもたらす。

自分のことがよくわからないという人はプロの力を借りてでも自分を知ることをお勧めする。この「己を知る」というベースが間違っているとすべてが台無しになる。

もともと、ファッションもビューティーも大好きという女性は多いが、ここで大切なのは好きを突き詰めていくのではなく、自分が取り扱う商材に合った、求められるふさわしいイメージに自分を演出していくことがポイントである。何となくではダメ。自分のイメージを積極的にコントロールしていく。

セルフプロデュースのみでは何も成功しないが、何が目的なのかを明確にしておけば、大いに役立つ。

私は他人様よりちょっとセンスがよく、このプロデュースの能力に長けていたことがジュエリー人生の初期に大いに役立ったと思っている。今でも常にこころがけていることの一つである。

仕事をスムーズに始める四つのポイント

仕事は努力しても苦労はしたくないもの。そのためにアドバイスを少し。

まず、選んだ商材が〝自分のイメージに合っている〟こと。

私の場合、目鼻立ちがはっきりしているためか「元、宝ジェンヌです」とふざけて言うと誰もが信じる。そういう私が「ジュエリー」を選んだ過程は既にお話ししたが、もう一つキメテとなったのがこれである。

例えば、私がオーガニックの手作り石鹼を取り扱っていたとしよう。本当はとてもまじめに取り組んでいてもイメージが合わないため、どこか不自然に映る危険性が大である。ところが、私とジュエリーという組み合わせは自然なのである。外見や雰囲気と商材が合っているとブランドイメージも作りやすい。ある意味、最小限の努力ですむ。

次に、〝自分が持っているスキルがビジネスになる〟こと。

私にとって「何かを作ること」、「何かをデザインすること」は最も好きな時間であり、最も自分に向いていると思う。幼稚園でのお絵描きや折り紙の時間に始まり、高校の美術の授業までずっと成績が良かった。作品の評価はいつも同じで、上手というより作品があか抜けているといわれていた。子どもの頃から手先が器用であり、何に対しても自分の中に「こんなのがカッコイイ！」「こんなのがキレイ！」というものが常にあった。

ジュエリーデザインは図面を正確に描くという技術が必要である。そのため、それなりの努力はしたが、ビジネスとして成り立つまでに要した時間は短かったように思う。

また、"自分の性格に向いている業態である"こと。

私の場合、何人ものビジネスパートナーと組んで大きく会社を立ち上げ、皆で話し合い、助け合いながらやっていくというのはまったく自分の性格に向いていない。自分一人で誰からも指示されず、気を使うこともなく自分の世界観を全うしたかった。そのため、すべて自分一人で決断し、すべての責任を自分一人で取らなくてはならなかったが、人間関係の気疲れやストレスがまったくないその業態が自分に向いていた。

しかし、私とは反対に誰かと組むことにより安心感や勇気が得られるタイプの人の方が世の中には多いかもしれない。そういう人は志を同じくするパートナーや仲間と役割を明確にしながら始めるのもいいと思う。とにかく自分の性格やタイプを見極めて無理のない業態でスタートすることが大切。そうでないと続かない。

そして、"自分が寝食を忘れるくらい、その仕事が好き"なこと。

好きな仕事で生きて行けるというのはこの上ない喜びであり、幸せである。これはこの仕事を始めてすぐにそう思った。そして一七年経った今でもそう思う。はたから見れば苦労のように思われることも意外と本人は楽しんでやっていることも多い。好きなことのためには人間はとてつもないパワーを発揮する。好きに勝るものはない！

このように、私の経験上ではあるが、この四つのポイントを押さえるととてもスムーズに最小限の努力である程度は結果が出せるのではないかと思う。

わたしのようにおなりなさいっ！ by グラマラス麗子

福岡に「岩田屋」という老舗デパートがある。そのデパートは毎月のクレジットカードの利用明細とともに送る生活情報マガジンの制作に非常に力を注いでいた。発行部数も当時二〇万部を軽く超えており、なかなかの影響力を持つものだった。

ある日、その制作をしていた女性から「永松っちゃんって面白いよねー。なんか思っていることなんでもいいから書いてみない？」と軽いお誘いを受けた。私も日頃思っていることを大して考えるでもなく、すらすらと書いた。ただ、真面目に書いても面白くないからと、あるキャラ設定を勝手に行った。タイトルは「わたしのようにおなりなさいっ！ byグラマラス麗子」（笑）。このタイトルからもわかるように、高飛車な女性が上から目線で、女性にビューティー・ファッションなどライフスタイル全般について指南をするといった内容のものである。グラマラス麗子という名は私のジュエリーのブランド名「GLAMOUR」と本名の麗子からとった。

内容は、「女は眉毛と手元」というテーマで、女性は眉毛を整え（この頃は細眉ブームだった）、手元を美しく手入れをしておくだけで美人度が上がるという内容だったと思う。私の主観で書かれたものであったが、なんとこのコラムまがいのまったくの素人が書いたものが一字一句の訂正をされることなくそのまま掲載されることとなった。

いつも華やかなファッションに巻き髪。そして後ろの背景にはバラの花や光が差している「グラマラス麗子」がイラストでも登場し、読者にびしばし！と喝を入れる。この当時はまだ「オネエキャラ」や「ごきげんようキャラ」といったキャラを確立させてモノを言う人はそれほど多くなかったせいか、読者には新鮮に映ったのか？最初から結構評判がよく、そのまま続けさせてもらうこととなった。

あるとき、ジュエリーのお客様からこのコラムのことをよく耳にするようになった。回を重ねていくと私の周りでこのコラムを見せられた。私は一瞬迷ったが、「それ、書いているのは私です」というと何故か立ち上がって握手を求められた（笑）。

連載は私が東京にベースを移すまで続いた。

この人気は仕事にもつながった。ありがたいことにこのコラムの中で私がジュエリーデザイナーであることはオープンにしていたため、「岩田屋」と本業での取引もスタートすることとなった。年に数度ポップアップスタイルでの受注会を開催してもらった。その告知にもこのコラムは大いに役立ち、「生グラマラス麗子に会いに行こう!!」と思ってくださった読者の方が多く集まってくださり、受注会自体も大盛況となった。

この仕事を皮切りにデパートとの取引も増えていく。何がきっかけとなるか分からない。コラムが終了してから一〇年以上経つが、いまだに福岡に帰ると、「コラム読んでいましたよ」とか「グラマラス麗子さんですよね？」と声をかけられる。ありがたいものである。

ある日、突然、東京に行くことを思う

東京にベースを移したのは一三年前……。
福岡でジュエリーの仕事は波に乗り、売上も落ちることなく勢いがついていた。作るもの作るものが評判よく売れていき、対企業との取引も増え、メディアにも多く取り上げてもらえ、信用もできてきた。

たった一人で、手探りで始めたビジネスの割には上出来であったように思う。

しかし、私はどこか物足りなさを感じ始めていた。ジュエリーの仕事を始めた当初のような情熱に突き動かされるようなものが少し消えかけてきていた。

私は生まれ育った福岡に今でも並々ならぬ愛着を持っている。しかし、当時、この小さな街で精一杯翼を広げていた私は、長年住み慣れたこの街が少し窮屈になってきており、刺激も欲しくなっていたのだと思う。

ある日、深夜まで遊び、自宅に歩いて帰る途中、見慣れた街並みが急に色あせて見えた。と思った瞬間、いつかは行こうと思っていた東京に、「今!、行こう!!」と思い立った。またもや会社を辞めたとき同様、急に大きなことをやってみたくなるという、一つの「癖」である。

このまま福岡にいれば明日も安心で穏やかな日が来る。でも、行ってみたい。

46

ほとんど知り合いもいない東京では、自分の居場所を見つけるまではきっと寂しく、ひりひりするほどの痛みを感じる出来事にも遭遇するのだろうなと容易に想像できる。

しかし、一度そう思うと行ってみたくてしょうがない。地方都市で小さくまとまってしまうことに怯えていたのか？　いつかは東京に行かなくてはならないと勝手に思い込んでいたところがある。

四〇歳を二年後に控えた三八歳。このタイミングを逃したらきっと私はいろいろな理由をつけて行かない。怖気づくであろうと自分の性格を分析していた。福岡での順調な売り上げで少し貯まったこの貯金があれば、ジュエリーがしばらくまったく売れなくても、数年は東京で生活はしていける……。そういった経済的な余裕も自分の背中を押した。

そう決めるともはや私は早業を見せる。すぐに東京のマンション情報を集め、週末には物件を見に東京に飛んだ。しかしここでは決まらず、翌週にも再び東京へ。この二回目の上京で手付金を払い、早々に引っ越しの算段を整え、いったん福岡に戻った。物件を探している間に、もう東京に行くことは決めていたので、福岡のマンションの解約や、挨拶状の手配などを猛スピードで行った。

親しい友人やお客様たちが毎晩のように送別会を開いてくれた。しかし、私の中では「もう帰ってくることはないのかも」と、どこかで思っていた。「いつでも帰ってきていいのよ」と皆が声をかけてくれた。

47　Chapter1 My Business Story

トランクにジュエリーを詰めて一人東京へ

　二〇〇三年の一一月二五日、私は愛用のトランクにジュエリーだけを詰め、たった一人で東京にやってきた。その日のフライトは嵐のような悪天候のために何度も機体は大きく揺れ、飛行機酔いしてものすごく気分の悪い状態で降り立った。もちろん空港に出迎えてくれる人がいるはずもなく、本当に心細く寂しい東京生活のスタートであった。それも当然、これは誰に強要されたわけでもなく、勝手に自分で決めたことなのだから……。そうはわかっていてもとりあえず新居と決めた南青山に向かう車中、ものすごく不安であったことを覚えている。
　東京に遊びできていたときは、この洗練された町並みや行きかう人々のファッショナブルな姿に心が躍ったものだが、実際に仕事をしにやって来たとなると、全てが大きく自分を拒絶しているかのように見えた。笑えるような幻想だが、私はそう感じるぐらい緊張していた。
　東京にベースを移すことは、「東京で一旗上げてやる！」といったような演歌的な堅い決意があったわけではないが、一度決めたことを簡単に投げ出すのは許されない、とチャレンジするには少々大人すぎる三八歳の私は感じていた。
　いきなり会社を辞めたあの日から五年弱の月日が流れていた。

青山のマンションでは、大きなジュエリー用の什器を運び入れるのに苦労し、予定を大幅に遅れて荷受けは完了した。一人になって黙々と新居を整える準備を始めた。しーんとした部屋の中にいると手は動いているのだが、どうしても不安な気持ちがぬぐえないでいた。

これから始まる東京での生活に希望で胸を高鳴らせるのではなく、既に東京での生活に疲れ果てたかのように。

どう自分の気持ちを昂らせればいいのかわからない。

いつも向こう見ずにトライをし、その後も「何とかなる！」「何とかする‼」と気概があるのだが、このときばかりは不安な気持ちでいっぱいであった。

福岡時代に使っていた家具や食器類はほとんど処分してきていたのだが、送られてきた荷物の中で一際大きな段ボールが目についた。中身が何であったかすぐには思い出せずに開けてみると、新居には大きすぎるほどのクリスマスツリーが入っていた。そうか、あまりの大きさに処分するかどうか悩んだ末、毎年買い足していたオーナメントが気に入っていたので愛着があり、ツリーは結局持ってくることにしたことを思い出した。

私はその晩、部屋を整えるよりも先にそのツリーを取り出し、お気に入りのオーナメントを全て飾り、ツリーを完成させた。ゆっくりと点滅を繰り返す灯りをぼうっと見つめた。そうしていると少し気持ちが落ち着いた。

この日は、それ以上、部屋を片付けることもなく、その優しい灯りを消さずにつけたまま眠りについた。なにか温かく柔らかいものに包まれていたかった。

東京でネットワークを広げるには

よく皆に、東京に一人できてネットワークをどうやって築いたの？ と質問される。私もどうだったっけ？ と改めて思い返してみるのだが、特別そこにコツや戦略があったわけではなく、なんとなく広がっていったとしか言いようがない。

ただ、ちょっと強引にまとめると、同じ趣味やセンスを持つ女性が集まるところには積極的に参加していたように思う。具体的に言うと、セミナーだったり、パーティーだったりと特別な会ではないのだが、一つポイントを言うならば、それらに必ず一人で参加するようにしていた（一緒に行く友だちがまだ東京には居なかったという実情もあるが）。友だちと参加するとついついその友人とばかり話をして、新しい出会いやきっかけを見過ごしてしまうことが多い。

それに一人で参加していると、私と同じような状況の女性に声をかけてもらえる確率も高い。ちょっと心細い者同士、親近感がわくのか話がすぐに盛り上がる。赤の他人に声をかけるというのは私にとって非常に勇気がいる行動ではあったが、そんなことを言っていられる立場ではなかったし、自分のこういった性格も変えたかった。

また、やみくもに多くの方と知り合えばいいというわけではないので、少しでも似たような感性を持つ女性と出会うためにお稽古事をすることにした。まず、参加したのは料

50

理教室。私は特別、料理が好きなわけではない。しかし準備に時間がかかるものや、道具を揃えたり高度な技術がいるお稽古事より、料理教室は実生活に即していてプロコースでもない限り、楽しそう！と思った。そこで雑誌やネットでいろいろな教室を検索して好きなテイストの先生に師事することにした。またこれも当然、一人で申し込む。実際にその先生の感性に惹かれるものがあって集まった生徒さんたちとも気の合う女性が多く、毎月顔を合わせているとゆっくりではあるが次第に打ち解けていく。そのうちにジュエリーを見てくださる機会にも恵まれる。現在でもお稽古事を通じて知り合った友人たちとは感性を共有してくれている。

そうして少しずつ広がって行く交友関係を大切にしていると、ご紹介が増えてくる。顔の広い方とのお食事会をセッティングしていただく機会も増えてくる。本当にありがたいことである。

ジュエリーがお好きな方を直接ご紹介くださったり、仕事に役に立つのでは？と顔の広い方とのお食事会をセッティングしていただく機会も増えてくる。本当にありがたいことである。

私はそのたびに、そういった場にふさわしい言動や服装に気を配り、紹介してくれる友人に決して恥を欠かせないようにと細心の注意を払っていた。

また、その紹介者である友人の役に立てること、喜んでもらえることを一生懸命に考え、恩を返そうと努力した。そこはGive&Takeといったドライな感情ではなく、私も大人として友人の役に立ちたいと思った。

そうやって誠意の交換をしていくうちに、少しずつではあるが東京でのネットワークが広がっていった。

都会での洗礼

　少しずつ広がっていった東京でのネットワークではあるが、人間関係においていくつもの手厳しい洗礼を受けた。東京ならではの飛びっきり華やかで一流のものや人が集まるキラキラしたシーンを何度も体験した。また同時に冷たく希薄な人間関係も見てきた。東京は私に都会の良いところも悪いところも短期間に思いっきり教えてくれた。

　東京はこれだけ人口がいてもあるゾーンの人間関係は意外と狭く複雑で、思わぬところで足をすくわれることもある。実際に私も「あることないこと」ではなく、「ないことないこと」を吹聴して回られたことがある。そのときは非常に傷ついたが、とにかく相手にしないことが一番だと知る。

　実質的な被害にも遭うし、軽く人間不信にも陥るが、その人たちは嫌がらせや悪口を言うこと以外に何ができるの？　と見下すことにしている。とても強い表現だが、それくらいの強さがないと前に進めない。

　また、東京のビジネスシーンでは、多くの人が感情をまったく表に出さず常に笑顔でそつのない対応をする。決して他人の悪口なんか言わない。反対によく知らない人のことでも褒めまくる。その完璧さに少々不気味さを覚えることもあったが、一緒に仕事をしていくうちに実はそれだけ私情を持ち込まないプロフェッショナルなのだと後に理解

52

できるようになる。

私は先に書いたとおり、誰ともフレンドリーに本音で話し、ある程度、性善説で生きていける福岡で生まれ育った。そのためか他人の言う言葉を額面通りに受け取り、いや、単に純粋というだけではなく、妙に正義感だけが強い子どものようであり、また、鈍感な部分が大いにあったのだろうと後に気付く。

そう気付くまで、東京の生活を公私ともに満喫しているように周りの友人たちには映っていたかもしれないが、実は東京での人間関係においてはどこか異分子であることを自覚する居心地の悪い日々が続いた。本当に東京の空気感に慣れ、緊張が解けるまでかなりの時間を要した。

しかし、この都会でのさまざまな経験が、東京で本当に一人で仕事をし、自分の力で生きて行く覚悟をより強くさせてくれたとも思う。それは仕事に対する「面倒臭い」「気が乗らない」といった甘えや言い訳をしない自分を作ってくれた。仕事はあくまでも仕事であって趣味ではない。そして本気で愚直なまでに真面目に取り組むもの。というわかりきったことではあるのだが、どこか半分「浮かれ気分」であった私の目を覚まさせた。

そして、自分がどれほど小さな存在であるのかというのもいやというほど思い知った。自分が何者であるかを知るために選んだ仕事であるが、東京でその答えが少し思い出たようにも思う。

53　Chapter1 My Business Story

エリアにあったビジネススタイルを見極める

今思うと、私が自分で思っていたよりも早くジュエリーの仕事でやっていく自信が持てたのは、始めた場所が出身の福岡であったことも大きいと思う。生まれ育ったその地では、友人、知人も多く、土地勘もあるのだから当然ではあるがそれだけではない。福岡県人というその人柄に大きく影響していたように思う。というのは、福岡の人はいい意味でおせっかいなのだ。自分が着けている「jewel GLAMOUR」の商品を褒められでもしようものなら、そのジュエリーについて、そのデザイナーである永松麗子について、それはそれはこと細かく愛情を持って熱く語り、一緒にジュエリーを見に行こう！と段取りまで付けてくれる。つまり、私がご紹介をお願いするまでもなく、知らず知らずのうちにお客様が営業をしてくださるのだ。

また、小さな都市であるからか、誰から伝わるかも非常に大切。私はジュエリーの仕事を始めてすぐにある女性を紹介される。その女性は私が載っている雑誌をご覧になって私に会ってみたいと思ってくださったとのこと。お会いしたその日から、目上ではあるが、意気投合！とにかく話が弾みパワーをもらう。その後、信用も影響力もあるこの方が次々とお客様を紹介してくださった。かなりのエネルギーを使っていただいたと思う。それなのに何の見返りも要求しない。むしろ、私のジュエリーを認めてもらえ

54

ことを私以上に喜んでくれる。これら福岡の流れには心底感謝をしているが、私も負けず劣らずの福岡県人らしいおせっかい気質で生きていたため、これが日本人のスタンダード。これは日本国中どこでも人はそういうものだと思い込んでいたところがある。

ところが、東京にベースを移した後、その秘密主義とクールさに驚いた。ここでは口コミや紹介を期待するのは非常に難しいということに気付く。

に知り合ったあるお客様が、「麗子さんが作ってくれたこのリング、皆に褒められるのよ。でもどこで買ったかを聞かれても絶対に教えないの」といたずらっぽく笑った。私はそこまで気に入ってもらえたことに大きな喜びを感じながらも福岡では考えられないその考え方に驚き、ぎこちなく微笑んだ。これは前途多難だなと……。

また、「謙虚さ」は美徳とはならず「自信のなさの裏返し」のように思われる。どんなシーンにおいても自分を全面的に押し出してくるのが東京のスタイルである。

福岡でジュエリーを勧めるキーワードは、フレンドリーに接し、アドバイスは正直に。そしてなおかつリードして。一方、東京ではある程度の距離感を保ちながら、金額に対しての裏付けをきちんと説明し、お客様の要望をよく理解した上でベストのものをご提案。好まれるデザインも多少違うように思う。

また、よく聞くことだが、福岡の方が即決のお客様が多いのは確かだ。あれこれ悩まない。高額な商品に対しても欲しければ買う！といった勢いがある。東京の方は情報量と選択肢も多い分だけ、他ブランドの比較検討が実に細やかで、ある意味堅実である。自分のスタイルを持ちながらエリアにそって細かく対応する大切さも学んだ。

私の思う接客の極意

　周りの友人知人のほぼ一〇〇パーセントが言う私の性格は、「超！　あっさり」。確かに、自己分析すると性格はドライだとは思う。自分の中に熱いものがあることは感じているが、非常にあっさりという表現がふさわしい部分がある。そのため、うじじ、くどくどというのを忌み嫌う（笑）。

　そういうもともとの性格もあると思うが、私はお客様に媚びないらしい。自分でそう意識していたわけでもないのだが、ある日、弊社のVIPのお客様から、「麗子さんは媚びないからいいね」と言われた。突然言われたその一言に、一瞬〝えっ？〟と思ったが、よく考えるとそうかもしれない。ジュエリーという高額商品を商材としているとお客様は富裕層の方が多くなってくる。その方々はどこにいっても特別待遇を受け、大事にされることが多いはずだが、それが心地よいこともあれば、そうでない場合もあるのかもしれない。なるほど！　私のこの「超！　あっさり」の性格は、ある意味、富裕層には新鮮に映るのかもしれない。

　「賛辞する」のと「媚びる」のは違う。お勧めしたジュエリーが本当にその方にしっくりと馴染み、どこか新しさも感じられれば、言葉に出して賞賛する。また、その方をビジュアルだけではなく、心まで輝かせるものであると感じたら、引

くことなくぐっと押す。

反対に、手に取られたものがその方のものではないなと感じた際には、柔らかくその率直な感想もお伝えし、私がベストと思われるものをお見せしてみる。あいにくそれが店頭になければカスタマイズの提案をする。

このように、思ったままに素直に賛辞や提案はするが、お求めいただきたいがための「媚び」は絶対に禁物。

私は常に接客するときは「精神をクリアにする」ことを心がけてきた。

これが驚異的なリピート率を保ってきた理由の一つだと思う。

お客様に「jewel GLAMOUR」で買ってよかったと思っていただかなくてはならない。だから本当にお似合いになるものしかお勧めしない。

店頭でのハードセールは無意味。お客様のことだけを考えることが大切。

その結果、正直なお勧めがやはり回りの人たちに褒められ、その方に喜んでいただけることになる。

私はデザイナーであるがために、ジュエリーへの思い入れが強すぎるところがある。

だから余計に、お求めくださる方をよく理解もせずに、ただ、押し付けるような接客はしてはならないと思っている。ジュエリーは女性を際立たせるものであり、ジュエリーのみが浮いてはならない。

デザインするだけではなく、見立てもプロとして完璧にできることが当然であり、義務であると肝に銘じている。

57　Chapter1 My Business Story

ネットワークを強固にするマイルール

サロン展開が長かったために、お客様と信頼関係を築き、一つの出会いを大切に、大切にしていくことを学んだ。

その一つの出会いを育てていくために気を付けていることをいくつかあげてみる。どれも当たり前のことだけど……。

[基本のキ]

私は非常に時間に正確である。これはとにかく最低限の絶対的なマナーであると思っている。そのため遅刻しそうになったら電車やバスで行けるところでも、タクシーの方が早いと判断すればどんなに遠くてもタクシーを飛ばす。そしてあたふたとしながら来たことを悟られないように、涼しい顔でオンタイムにお客様をお待ちするようにしている。時々この正確さが相手を緊張させるとも揶揄（やゆ）されるが（笑）。とにかく時間にルーズということは、ほかにも何かとだらしないというような悪印象をもたれる可能性が高い。私も仕事のパートナーは時間に正確でレスポンスの早い人と決めている。積み重なると信用を失う。たかがちょっとの遅刻ではない。

また、私はとても口が堅い。自分のことは聞かれなくても何でもぺらぺらと喋るのだが、お客様が私を信用して話してくださったと思うことはどんな内容であれ堅く口を

58

閉ざす。口止めされなくても察する。高額な商品をお求めいただき、長くご愛顧いただくようになると、お客様のプライベートのことまで知り得ることもある。でも、その内容を決して私は他言しない。私だけに打ち明けてくださった事実は墓場まで、と思っている。

［私流の気遣い］

お客様や友人たちとの食事会という機会は非常に多いのだが、その際にはできるだけ幹事役を買って出ることにしている。これは参加メンバーのスケジュール調整に始まり、お店をセレクトし、予約をし、当日もあれこれとお世話役をすることとなる。

女性同士の場合、お気に入りの店があったとしても、毎回そこという訳にはいかない。常に女性は何か新しい情報を求めている。その情報提供も一つの私のお役目に、飲食店に限らず話題のお店のチェックはできるだけすることにしている。

食事会のメンバーの顔を思い浮かべ、場所や料理内容、値段など、さまざまなことを考慮し、皆様が喜んでくださる最大公約数のお店をセレクトしなくてはならない。そのセレクトにセンスが問われる。これはなかなか容易ではなく、気を使い時間も取られる。

しかし皆、忙しい。自分にできることとならたとえ面倒でも進んで手を挙げる。その努力がまた一つ人間関係の距離を少し縮める。そして、どなたか他の方のお世話になったら必ずご予約いただいたことにきちんとお礼を言う。

そんな食事会の案内一つにしても私はとにかく決定、伝達が早い。メールの返事でも何でもできる限り早くする。これは早くしないと忘れるという事故防止でもあるが、相

手への「お目にかかれることを楽しみにしていますよ」「あなたのことを思っていますよ」というテンションの高さを示す一つの方法だと思っている。

また、人と人とを結びつけることも積極的に行ってきた。それは、カップル成立というプライベートなことから、お仕事で契約成立というビジネスに関わることまで、どんなことでも私の周りにいる人皆が幸せになってくれることに労を惜しまない。紹介やお世話の仕方がときに雑ではあるが、結構役立っているようでびっくりするほど感謝されることがある。ものすごく嬉しい！

自分が一度ご紹介した後は、どのように展開なさっても、どのようにお仕事につなげられてもどうぞご自由に！　その代わり、何かトラブルがあった場合も、大人としてきちんと解決してくださいね、というスタンスである。ただ、人を紹介するというのは自分の信用問題にもかかわってくるのでとても難しい部分もある。紹介先にご迷惑をおかけしないように慎重にしたい。そのため、日頃からお付き合いする方は、自分と似たような感性や常識を持つ人としている。

また、私は普段本気で怒ることは滅多にないのだが、一度、自分の我慢の限界を超えた人は容赦なくばっさり切り捨てるところがある。二度と電話に出ることはなく、会うこともない。私は一度そうなると時間の経過と共に水に流す、もしくは忘れるといった寛容さがない未熟者である。

しかし、これまでのところあそこで縁を切っておいて良かったと思うことがあるのも事実である。のちのち大変なことに巻き込まれないようにすることも大切であると思う。

余韻を残す文字と文章

まだ私が社会人になりたての頃、素敵だなーと思っていたファッション業界の女性からお手紙を頂いた。内容はご挨拶程度のものであったが、とても達筆な上にエレガントな文章。レターセットもセンス良く、全てに洗練されていた。その手紙一通で何となく抱いていた淡い印象が明確になった気がした。その後、お会いする機会はなかったが、今でもその素敵な印象が鮮烈に残っており、憧れの気持ちを持ち続けている。

それくらい「文字と文章」はその人を印象づける力を持っていると思う。

何でも手際の良さや効率を重視する私でも、初めてジュエリーの美しい印象の延長線上にあるお礼状としたいがために、「jewel GLAMOUR」のロゴマーク入りのカードに、必ず万年筆（ボールペンではサマにならない）で書くことにしている。

文字には人格が現れるというが品格も出るように思う。それと同時にその内容も大切である。決まりきったお礼だけでは印象にも残らない。もう一歩踏み込んで、その方にとってお選びいただいたジュエリーがどうあってほしいかなど、一人ひとりに合った内容を書くことにしている。せっかく書くのならジュエリーを求められたときのときめきや幸せ感の余韻に浸っていただけるもの、次への夢を持ってもらえるものとしたい。

よどみなく魅力的に話す

私は日頃からお喋りが大好きで、大人数の前でスピーチすることも苦にならないし、さほど緊張することもない。前職ではプレゼンテーションだけに登場するプレゼンターとして仕事を請け負うことや、講演会にお招きいただくこともたびたびであった。また、パーティーやパネルディスカッションの司会を依頼されることや、講演会にお招きいただくこともたびたびであった。

どうやら私はどのようなシチュエーションでもある程度はよどみなく流暢に話すことができるようだ。これは別にアナウンサー教室などに通って鍛錬したわけではなく、もって生まれた唯一の特技と言えるかもしれない。また、西の生まれの定めか？　必ず話にオチを付けることができる（笑）。

ある日、ビジネスで大成功を収めている著名な女性経営者と食事をご一緒する機会があった。最初はその方が活躍されている業界にまったく興味がなかったため、さほど浮き立つこともなく出かけた。しかし、実際にその方にお目にかかるとすぐにその方に魅了された。

それは、お話の上手さによるものである。他にご一緒した方たちも同じ様子で熱心に話に耳を傾けていらっしゃる。食事の途中で何度も笑いが起こる。ご自身の半生を語られたのであるが、まるでその方のドキュメント映像を見ているかのごとく臨場感たっぷりであり、ユーモアも冴えている。もう私の母ぐらいの年齢でいらしたが、経営者らし

く時代を的確に読まれた上でのビジネスセンスも素晴らしく、惜しみなくビジネスのアイデアも披露される。エレガントな語り口調と内容の面白さが絶妙であり、惹き付けられる。

この方にお会いして以来、どのようなシーンにおいてもよどみなく魅力的なスピーチができるということは、仕事をする上で非常にアドバンテージになることを再認識した。

確かに、たどたどしい喋り方や緊張した姿は初々しいという印象を与えるかもしれない。また、気取りのない喋り方や方言がキャラとなることも大いにあり得る。だが、ビジネスシーンにおいて、常にそれでは困る。耳につく高すぎる声や、早すぎる、または間延びした話し方は決してエレガントではない。

私は、プライベートタイムや地元の福岡に戻っているときは、とてもヘビーな博多弁でしかもマシンガントークと言われるほど早口。しかし、福岡にいてもビジネスシーンでは標準語で落ち着いたトーンで話すことを心がけている。標準語であることは当たり前だが、声のトーンにも注意する。女性でもある程度低音の方が聴きやすく、落ち着いた印象で信頼を得やすいように思う。

電話の声にも注意する。電話では反対に一オクターブ高い声で元気よく話すようにしている。電話の声が低すぎると聞きづらい。また、表情が見えない分、誤解のないように言葉を選び、抑揚にも気を付けている。

話すことは最も身近な自己表現。苦手意識のある人も自分の話し方を意識して少し見直すだけでぐんと魅力的な話し方のできるスピーカーになれると思う。

63　Chapter1 My Business Story

一匹狼でいく

いわゆる脱サラをしていきなり自分でブランドを立ち上げた私は、ジュエリー業界での勤務経験がない。そのため、日本のジュエリー業界について誰かに教わるということがなく、全て独学（？）である。シンプルに自分のデザインと、それを形にしてくれるクラフトマン、そして私がデザインするジュエリーを選んでくださるお客様がいればビジネスは成り立つと確信していた。そんなビジネスがしたいと思っていたし、実際に始めてみると本当にそれで成り立った。ジュエリー協会に入ることもなく、デザインコンテストにもまったく興味なし。同業他社との情報交換にも関心がなく、同業他社がどんなデザインをどんな価格で出しているかなどもほとんど知らなかった。

すべてが自己流であるため、いわゆる業界の常識にも疎い。最初にオリジナルのジュエリーを作った際に、どう価格を付ければいいのかもわからなかった。ジュエリーを作ってくれるアトリエもどう探していいのかも何が何だか……。そのため、何でも非常に時間がかかったのだが、自分がいいと思えるものを純粋に突き詰め、作り続けることができたようには思える。

後に卸を始めると取引先で同業他社と会うこともあり、話を聞く機会ができるのだが、あまりに自分の感覚と違うことに仰天する。ジュエリー自体の捉え方が違う。このジュ

エリー業界は非常に男性が多いことにも最初は驚いた。そしてその男性たちの中にはファッションには無縁と思われる方が多いことにも（笑）。

ある日、友人のブティックで受注会を開催させてもらったのだが、そのお客様の中にジュエリー業界の男性がおり声をかけられた。私が自分一人でと答えると、「このブランドはどこがやっているのか?」と尋ねられた。私が自分一人でと答えると、「そんなはずはない」と何故か断言する。「資金はどうした?」と執拗に聞いてくる。あまりに不躾なこの男性に私も内心むっとしないでもなかったが、一応丁寧に応対した。そしてその男性は私から名刺を受け取ると後に電話をかけてきて、当時のサロンにまでやってきた。

そして、自分がどれほどジュエリー業界に長くいて、いかに業界に精通しているかをひとしきり話した後、また、私のビジネスについて質問の嵐。根ほり葉ほり尋ねるのだが、そのたびに「信じられない」を連発した。何が信じられないのかこちらが伺いたい。さらに、それだけでは飽き足らず、今度は私のデザイン一つひとつを論評し始めた。とにかく、彼は女性が一人でこのビジネスをやっていることが信じられず、そしてとても不愉快な様子だった。

その業界に精通することも必要なこともちろんあると思う。しかし、私のようにジュエリーは自由に自分を表現し、生み出していくものであり、単なるビジネスツールを越えたものだと思っている者には、一匹狼が似合っている。無意味な徒党を組む必要はない。

65　Chapter1 My Business Story

私は泣かない

　私は仕事で泣いたことがない。

　というと非常に冷酷な女のように思われそうだが、そうではない。ちゃんと人並みの感情は持っている（笑）。思いっきり泣くことで負の感情がデトックスされ、前向きになれるというのはよく聞く話。プライベートでは経験済みである。

　しかし、仕事においては泣かない。

　泣きたい気分になったことは数えきれない。思い通りの結果が出ずに自分で自分が情けなくなりすべてを捨ててしまいたいと思ったときも、ぞんざいに扱われる自社のジュニアリーを見て傷つき、思わずその手から奪い取りそうになったときも、取引先の理不尽な対応に帰りのタクシーの中で復讐を誓ったときも（笑）。

　でも私は泣かない。

　なぜなら、泣いても何の解決にもならないからである。やってみたこともないが、互いに真剣なビジネスシーンにおいては、泣いたところでまったく役に立たないと思う。それどころか反対に「困った人」という烙印を押される。

　「女の涙は武器」というのは嘘である。

　仕事による気分の落ち込みは大体一日で解決する。早ければ一〇分である。気分転換

が上手いという意味ではない。泣く暇があるならとっととこの状況を打破する方法を考えなさい！　と自分に言い聞かせることが習慣づいているのだ。

現実逃避のためにお酒を飲むこともない。お酒は気分のいいときだけいただくことにしている。どうせ酔いがさめたら二日酔いの苦しさと、何も変わっていない現実が待っているだけなのだから。

自分でこの仕事を始めたときから、どんなことでも自分で責任を取る覚悟はとうにできている。ベースができている親の仕事を継いだわけではない。大きな後ろ盾となってくれる人がいるわけでもない。そして、誰かに強要された訳でもない。全て自分が選んだことなので、泣くようなことは何もない。

お釈迦様の言葉で、「全てがあなたにちょうどいい」というのがある。この言葉を知ったとき、全てが腑に落ちた。

今のこの現状は全て私の実力を示したもの。私が決断し、実行した故のこの結果。と、冷静に受け止め、自分のその時点での力の無さを認める潔さを持っている。たとえ納得がいかなくても、その結果を決して他人のせいにはしない。

恋愛と違って、一度手からすり抜けて行ったものを再び手にすることができる可能性が仕事にはある。

いくらでもリベンジはできる。

だから泣いている時間はもったいない。

仕事に情熱や美しい感情は必要不可欠だが、ヒロイズムに浸る自己憐憫は不要である。

67　Chapter1 My Business Story

デザインは苦しいけれど……

日頃、多忙を極めていると思われている私は、よく、デザインはいつしているの？と聞かれる。実は制作のアトリエにデザイン画を渡す期限ギリギリ三日前から没頭してやることが多い。付け焼き刃だと思われると困るのだが、後がない状況の中で、否が応でも集中力を要する環境に自分を追い込むと描けることが多い。

日頃から、デザイン自体はほとんど日常的に頭に浮かんでおり、軽いデザイン画というものはしょっちゅう描いている。思いついたらノートはもちろん、書類の裏でも雑誌にでも、余白があればどこにでも描いているのだが、最終的にはその画を完全なる図面に仕上げなくてはならない。私の場合はその変換が最も苦しい。しかし、私はプロのデザイナーである。プロである以上、決められた期日までに描かなくてはならない。

そのプレッシャーもあることから、デザイン画を描く環境は私流に整える。

人間の集中力なんてそんなに持つものではない。特に私の場合、子どものようである が、ちょっとでも興味のあるものが目に入るとすぐにそちらに気がいってしまう。そのため、見たいDVDや読みたい本も見えないところへ隠す。予定があると落ち着かないので会食の予定も入れない。前日に、三日分のパンやサラダ、また温めればすぐに食べられるようなものを準備しておく。デザイン画を描く方眼紙や鉛筆の替芯、消しゴムの

68

ストックは充分か確認も怠らない。

当日は朝起きたら間髪入れずにとりかかる。もちろんメイクなんてしないし、髪も邪魔にならないようにヘアーバンドで前髪を上げ、おでこ全開で取り組む。その日のファッションはゆるゆる。体を締め付けるようなものは一切身に着けない。

基本は、大きなテーブルに向かって描いているのだが、気づくとソファに寝転がって描いたり、ローテーブルに正座して描いていることもある。テレビをつけていたり、BGMを流していることもあるが、まったく頭には入っていない。宅配業者が来ても申し訳ないが大体が無視……。要するに、三日間ぐらい世から隔離された修行僧のような生活に入る。日常生活のそうしなくては死ぬと思えること以外は排除する。

また、自分の前に大きな卓上ミラーを置き、ピアスやネックレスのデザインではバランスを見るのに自分をモデルにして考える。気づくと自分の首から胸元にかけて、じかに黒マジックでデザインを描いていることもある。完全に危険な姿！（笑）。

ジュエリーに夢を見てくださるお客様には大変申し訳ないのだが、「生みの現場」は、このようにまったく言っていいほどおしゃれには無縁な状況下である。デザインはやはり「生みの苦しみ」が常に付きまとう。描いているうちにどんどん違ったものになっていくこともあり、自分でも混乱することやもがき苦しむことも多い。

しかし、実際に形となって出来上がってくるとその美しさに感激し、苦しみも帳消しとなる。毎回同じこの繰り返しを一七年しているわけだが、飽きることなく、やはり「デザインすること」は私の最も大きな生き甲斐の一つである。

出店を決めた本当の理由

　私が東京に来て一〇年目を迎える少し前から、一応、東京という世界でも稀有なBig Cityで少し頑張ってみたけれど、これ以上、売上を伸ばすのもネットワークを広げるのも無理だな、頭打ちだな……と感じ始めていた。

　その理由の一つにリーマン・ショックがある。ディブロウのように売上に影響が無いように思われたが、世の買い控えムードの中、じんわりとボディブロウのように売上に影響してきていた。また、ジュエリーの楽しさに目覚め、これから少しずつジュエリーを買い揃えていこうと思ってくださっていた若い世代のお客様が、今後の不安からか一気に去って行った。

　加えて震災である。街中は節電でどこも薄暗く、とてもジュエリーを買うという雰囲気ではない。ここから、売上はかなりの低空飛行を始める。しかし私が頭打ちと感じたのはどちらかと言うと、直接的な売上の数字よりもネットワークの部分であった。

　サロンスタイルで展開していると信頼に基づく人間関係が大きなポイントとなってくる。が、東京でのその複雑な人間関係に疲れを感じ始めていた私は、自分から表に出て行くのが億劫になっていた。もともとかなりのインドア派で、いくらでも一人で自宅にこもっていられるタイプ。他人に言うと「ええー」と驚かれるが、実はまったく社交的

70

な性格ではない。これまでのネットワークはかなり無理をして築いてきたものであった。デザインはある程度できるのだが、販路を開拓していくパワーが足りない。年間の売上も毎年、同じような数字であり、自分でもどう手を打っていいかわからない。毎日、非常に苦しい気分が押し寄せた。これまでに感じたことのない黒いしみが自分の中心にぽたりと一滴落ち、だんだん広がっていく感じ……。漠然とした不安と焦りが募っていく。

そろそろ福岡に帰ろうか？ いや、福岡に帰ったところで何も状況は好転しないんじゃない？ という二つの気持ちが日に何度も交差する。この気持ち、この状況から少しでも早く抜け出さないと、どんどん落ち込んでいき、取り返しがつかないことになるんじゃないかと感じるまでになった。マインドもセルフコントロールが必要である。自分が最もテンションが上がることを考え、実行しなくては……。

何か夢中になれること、不安を感じる暇が無いくらいに没頭しなくてはできないこと、こんな低いテンションを上げられるものって？ そう考えたとき、どの角度から探っても行き着くのはこの仕事を始めてから夢見てきた、ブティックを出すことである。

この不景気の流れに逆行していることはよくわかっていた。しかし、この仕事を始めたときもそうだったが、景気が回復するまでじっと待っていられないのである。不景気でもそれを逆手に取るなにかメリットがあるはず。この際、何でもやりたいことはやってしまおう！ そしてダメなら潔く諦めよう！ 私に失って困るものは何もないし、私はそもそもやりたいと思ったことを我慢できるほど分別のあるできた人間ではないのだから……。

なぜオープンをこの時期に決めたのか？

六本木ヒルズにブティックをオープンさせたのは二〇一三年七月。ブティックを出そうと決めてから、私はこの時期を狙っていた。

正確にこの二〇一三年七月と決めていたという意味ではなく、この不況が底を打って少し上向き加減になったぎりぎりのタイミングを逃さないようにしなくてはと考えていた。反対に言うとそのタイミングでないと私の力では自分が納得のいくロケーションにブティックを出すことはできないと分かっていた。

私の周りのいわゆる高級マンションに住んでいた友人たちがこぞって引っ越しをしていた。今なら同じ家賃でもっと良い条件のところがレンタルできるらしいとのこと。不動産は買い手市場のようである。テナントも同じことが言える。

私は自分がブティックを出すならどこか有名な商業施設がいいと考えていた。広告費をまったく使っていない「jewel GLAMOUR」はいわゆる無名ブランド。青山だとか銀座だとか、東京の一等地であっても、路地裏にひっそりと小さなジュエリーショップがあっても誰も注目しない。そこで施設自体が大きく、しっかり販促活動もなされており、行ったことがなくても日本中の人がその施設名を知っているというのが理想であった。そうなると東京でも限られてくるのであるが……。

72

私は、自分の世界観がしっかりと隅々まで行き届くような空間を作りたいと思い、またジュエリーという商材の小ささから考えても、広さが一〇坪もあれば十分だと考えていた。
　しかし、どの施設も私から見れば大きすぎる物件が多く、当然、賃料も目が飛び出るほど高い。まったく手も足も出ない。私の条件に合う空き物件を見つけ出すのは至難の業。出店したいと強く思っても、そう簡単に望ましいものでもないことを、実際に探し始めて痛感した。婿探しより大変！　と本当にそう思った（笑）。
　それでも私は、この時期だとまだ競争相手も少なく、チャンスが無くはないかも……と考えており、あきらめることなく密かにアンテナを張り続けていた。
　そんなある日、あるブランドの前を通りがかったら〝移転〟というお知らせが出ていた。お店の人に「どちらに？」と尋ねると、「六本木ヒルズです」と。あっ、今、物件が動いているんだなと感じた。私はそのお店をそそくさと出て、その場で六本木ヒルズを有する森ビルとよく仕事をしている知人に電話を入れ、状況を聞いて欲しいとお願いをした。するとすぐに「丁度、永松さんの希望に沿うような物件があるみたいだよ。一応、話は聞いてくれるらしいから、来週どお？」と連絡があった。
　やはり話は非常にタイミングが良かったようである。
　見てもらいたい商品はたっぷりと揃っている。戦略も私の頭の中では完璧にできている。
　「まだ話を聞いてもらえるだけよ。落ち着いて」と私は自分に言い聞かせた。

六本木ヒルズへの出店の夢と現実

六本木ヒルズへの出店はすぐに決まったわけではなかった。まず、六本木ヒルズを有する森ビルの担当の方から具体的に物件の紹介があり、条件なども提示され、図面を見せられた。すると私はその図面を見た瞬間から妄想の世界へ飛んでしまった。その店舗を自分の思うようにデザインし、そこで自分がにこやかにお客様にジュエリーをお見せしている姿が浮かぶ。

正直なところ、一度妄想が始まると気持ちがふわふわとしてしまい、肝心の条件はほとんど頭に入ってこなかった。先方からはきちんと丁寧な説明がなされており、私も盛んにうなずいていたように思うが、実際のところは夢見心地でその場では何も判断できなかった。「ありがとうございました。検討させていただきます」と答えるのが精一杯で、すぐにタクシーに飛び乗り自宅に帰った。

そして何とか冷静さを取り戻し、出店に必要な数字をはじいてみる。ざっと計算しただけでも私にとってはめまいがするほどの大きな金額が必要であった。その数字は何度見直しても変わらない。そして、オープン後のランニングコストも考えるとどんなに夢見る私も怖じ気づく気持ちがなくはなかった。

しかし、ここでまたいつもの「癖」が顔を出す。

出店のメリットとデメリットを冷静に考えて判断しようとするのだが、とにかくただやってみたくてしょうがない。そしていつもの都合のいいフレーズが頭に浮かぶ。

「やってしまったときの後悔は日に日に小さくなるけど、やらなかったときの後悔はどんどん大きくなっていく」

一応、初期投資の金額とランニングコストにビビりはするものの、これまでこつこつと貯めてきた貯金で賄えそうだった。オープン後の損益を想定してみてもこれまで通りの売上が保てれば回せそう……。何とかなるかも‼

物件の紹介があってからほんの数日考えて（正確には考えたふりをして）、私は森ビルに出店の希望を伝えた。

ここから森ビルサイドで検討に入るのだが、もう私の頭の中では妄想MAX！出店できると勝手に信じていた。しかし、実際にはなかなか出店の決定はもらえなかった。

私が現在、ブティックを構える六本木ヒルズのけやき坂通りは、世界のスーパーブランドが軒を連ねるエリアで、富裕層をターゲットとしている。そのため、ジュエリーという商材には問題がなかったようだ。しかし、私がつくる「jewel GLAMOUR（ジュエルグラマー）」は、ハイジュエリーをメインとしていたため、価格帯が高すぎるのではないかと懸念された。ファストファッションが流行する昨今、ジュエリーでももっと気軽に買える価格帯の方がいいのではないかという意見が出ていたようだ。

また、私に紹介があった店舗物件にきっと他にも出店希望のブランドがあり、森ビルの針も大きくそちらに触れた瞬間があったのではないかと思う。確かにテナントとして

75　Chapter1 My Business Story

考えた場合、弊社は形こそ会社の体をなしているが実際は個人商店となんら変わりなく、実店舗としての実績もないのだから非常に不利である。弊社のような会社がアパレルでも飲食店でもそれなりの実績のあるところばかりだ。六本木ヒルズに出店しているのはアパレルでも飲食店を結んだ前例はあるのだろうか？　六本木ヒルズに出店しているのはアパレルでも飲食店でもそれなりの実績のあるところばかりだ。しかし、簡単にあきらめるわけにはいかない。私は森ビルが単に会社の大きさや知名度で判断する企業ではないことを信じた。

決定してもらうために何が必要なのか？　弊社の強みは？　と、いろいろと考えてみる。しかし、思いつかない。デザイン力と私の情熱以外に……。私は、森ビルに何度もジュエリーを持って行き、担当の方に話を聞いてもらい、アピールし続けた。その担当の方は、弊社のような小さなブランドにもきちんと耳を傾けてくれた。

商談のような場では常に冷静な私にしては珍しく饒舌に情熱的に語っていたように思う。私が発していたそのときの言葉は、その場限りのはったりではなく、一五年の経験が自分を勇気づけ、自分の力でやってきたということが大きな自信となっていたのも事実である。

しかし、決まらない。寝ても覚めてもお店のことが頭から離れない日々が過ぎ、私もだんだん疲れ始めていた。分不相応の大きな夢を見過ぎたかな……と、諦めかけていたところに「決定」の連絡をもらった。それを知った瞬間、なんだか身体が宙に浮いた気がした。とうとう私は長年夢見た自分のブティックを持つことができるのだ。それも誰もが知っている六本木ヒルズに！

そこから怒濤の日々が始まった。

76

オープンの準備は全て一人で

ヒルズの物販店で弊社ほど小さな会社はないと思う。全て一人でやっている会社なんてありえない。実際に森ビルへの提出書類に社内の各セクションの責任者を記入するものがあったが、弊社はどの欄にも全て「永松麗子」。その書類を見て自分でも笑った。

開店準備も全て一人でやることに決めた。

やりたいようにやる！

まず、借り入れにより資金調達。これは思いっきり苦手分野だった。周りのアドバイスに従って初めての借り入れをするのだが、ずっと無借金で経営してきたために、そのシステムもルールもよく知らない。必要な書類を揃えるだけなのだが、本当に苦手で何度、銀行と自宅をタクシーで往復したことか……。まるで子どものお遣いである。ただ、いつか来るであろうこの日のために税金を払い続け、会社の評価も上げてきた。おかげですんなりと融資の許可は出た。

店舗デザインを始め、あらゆる制作物のテーマカラーはグレーとシルバーだとずっと前から決めていた。店内はジュエリーが美しく品よく映え、なおかつ少し緊張感があり、シャープとエレガントさが程よくミックスされた空間にしたかった。

店内の壁はそのイメージに沿って少し紫寄りの薄いグレーにした。この色に決定する

まで何度もサンプルを出してもらい、やっと決めたお気に入りのグレーである。店の中央には大きなオーバル型のケースをどーんと鎮座させた。男性六名がいないと一ミリも動かせないほど重い。このケースは急カーブに合わせてガラスを曲げてもらう必要があり、熟練の職人さんたちにも非常に厄介なデザインだったようだ。何度もガラスを割ったと聞かされていた。しかし私は「お手数をおかけします！」とだけ。変更は許さない（笑）。

また、そのケースの上にイメージとしてはレース編みのようなシャンデリアを下げたかった。いくつものシャンデリアを見て回り、既製品では径八〇センチのものしかないデザインのものを気に入った。しかし、店内の空間やオーバルケースとのバランスを考えると、どうしても径一二〇センチにしたい！ そこでバランスを考え、新たにオーダーメイドで作ってもらうことにした。他の什器も同様に、曲線を描く脚は限りなく細く……などとこだわる。これも職人さん泣かせであったが、またもや私は「よろしくお願い致します！」とだけ。妥協は一切しない（笑）。

他ではデザインと予算のせめぎ合いで変更を余儀なくされることもあったが、私は全て打ち合わせのその場で決断をしていった。先延ばしにすることはできない。オープンは出店の決定があってから四ヵ月後、七月二〇日に決定していた。一度決めると私は何でも簡単に変更をしない。決定に確かな裏付けがある訳ではないが、自分の直感を信じることにしている。

オープンに際しては、オープンのご案内をするDMのデザインや挨拶文を考えること

から始まり、名刺、ショップカード、封筒などの印刷物や、ジュエリーをディスプレイする小什器やケース、ショッパーなど、これらも全て自分でデザインする。結構な作業量である。しかし、自分の中ではイメージが固まっているので大して迷うこともなくどんどん進めて行った。

ブティックが完成するまでに、「よくこんな時期にお店なんか出すねー」と呆れられることもしばしばであったが、私はまったくそんなセリフは意に介さず、黙々とブティックを作っていく。最も好きなクリエイティブな部分である。こんな楽しいことはない。実際にお店が開いたら、どれだけ大変なのか想定できていた。今が実は一番楽しいのかも……。

肝心のジュエリーはと言えば、既に狭い店内から溢れるほど揃っている。しかし、「Memorial Limited Edition Model」のデザインとともに、他にも新作を何シリーズか用意した。

制服は懇意にしているアパレルブランドにお願いすることに前から決めていた。生地はしっかり上質なもので。デザインはネックレスが美しく映えるV字の襟開きのワンピース。それに秋冬は袖の折り返しが少し華やぎのあるジャケットを重ねる。その袖には「GLAMOUR」の頭文字「G」マークのチャームをつけた。スターティングスタッフ一人ひとりに仮縫いまでしてもらい、オートクチュールで仕上げてもらった。自分が温めてきたイメージをそのまま形にしていくのは本当に楽しい作業であったが、仕上がったものからオープンを待たずにどんどん請求書が費用もかなりのものだった。

79　Chapter1 My Business Story

送られてくる。そして私はどんどん支払いをしていく。通帳の数字が見る見るうちに減っていく。しかし、最終的に初期費用としてかかった金額は、最初に想定した金額と一〇〇万円も違わなかった。

オープンの五日ほど前に施工業者から物件の引き渡しがあった。工事中、現場を何度も訪ねてはいたが、完成した店内を見るのは初めて。ぐるりと見渡した。なにもかもが思い通りだった。工事中はファサードのガラス全面に中が見えないようにシートが貼ってあったが、最後にそれが少しずつはがされていった。どんどん外光が差し込んでくる。店内が光で一杯になった。私とスタッフは思わず「わあー！」と声を上げた。喜びや感激もつかの間、数日後に控えたオープンの準備を急ピッチでやらなくてはならない。ディスプレイやレジの設置、備品の収納など、やってもやっても終わらない。

オープン二日前にはお得意様と関係者をお招きして一足早くお披露目をするレセプションを行うことにしていた。その準備でもあったふた。ケータリングの手配は？ お土産は？ もう頭がぐるぐる回り、何が何だかわからない。友人やお客様から、「その日は麗子さんにとって特別な日。とびっきり美しくしてないとダメよ！」とよく言われていたが、実際は睡眠不足で思考能力は著しく低下しており、緊張だけしている状態。顔はむくみ、肌はくすんでいる。その日に着る洋服を買いに行く時間もなかった。

私はこの仕事を始めた日からこの日が来るのをどれだけ待ち望んだことか。夢が叶った最高にハッピーな日であったはずなのに、この日の記憶は、あまりの疲労から実は、ほとんどない……。

80

ノンストップな日々

二〇一三年七月二〇日にお店がオープンしてからノンストップの日々が始まった。ブティックのある「六本木ヒルズけやき坂」というところは、路面店なので季節の移ろいを肌で感じることができる。春から夏にかけてはその名の通りけやきが青々と茂り、その隙間からこぼれるきらきらとした日の光に心が和む。真夏は静かでひんやりとした店内に蟬の大合唱が聞こえ、何だかノスタルジックな気分になる。秋には柔らかな光が差し込み、忙しない日々だが、ほんの少し日常を振り返ろうと思う。そして、冬は葉の落ちたけやきに無数のイルミネーションが灯り、華やかなクリスマスムードに心が躍る。

このように、目の前に広がる美しい景色のパワーを感じながら仕事ができる最高のロケーションに私はブティックを構えた。

しかし、このように素晴らしいロケーションとは裏腹に、労働環境はなかなか厳しい。六本木ヒルズは三六五日営業で、閉店時間も年末年始の数日を除いて午後九時までだ。これは実に大変‼ というのは、精神的に気の休まる日がない。休みで自宅にいても、しょっちゅう「〇〇様がお見えです」「今日中にお返事が欲しいとのことです」と、スタッフから連絡が入る。おちおち寝てもいられない。常に仕事モードでいることを余儀なくされる。また、当然のことながら六本木ヒルズ全体のルールの縛りもある。

他にもサロン展開のときとはまったく違うビジネススタイルに、ストレスや大きな壁を感じることも多々あり、精神的にタフな私でも眠れない日が続くこともしばしばである。

しかし、私は自分にこう言い聞かせ、また、問う。

「私はこの生活を自ら選び、予測した通りの日々じゃない。どんなに大変でも退屈な日々を送るよりよっぽどましでしょ？」と。

ときどき疲れてソファにうずくまりしばしご臨終状態となるのだが、そこから心身とともにカムバックしたときに、小さく声に出して言ってみるのである。不思議と力が湧く。

一方、お店を持ったメリットももちろん感じている。やはり一番はいろいろな意味で信用がついたこと。また、これまで自分のネットワークでは知り合えなかったお客様にもジュエリーを見ていただけるのも嬉しい。対企業の取引においても、お店が誰もが知る場所にあることがブランドの付加価値となり、これまでにないオファーが舞い込んでくる。出会いがどんどん向こうからやってくる。ご縁がつながり、可能性が広がっていく。私は何だか大きな翼を手に入れた気分となる。

このように、ときにこの出店は間違いだったと思うような苦しみもある。その苦しみが吹き飛ぶような最上級の喜びを感じることもある。

そして、私はこのようなノンストップな日々から、ジュエリーを始めた一七年前に感じた「生きている」という感覚を再び認識する。「後天性美女」はまだまだ朽ちない。

What's Next?

82

Chapter 2
My Glamourous Life

「後天性美女」はオフタイムも充実した日々を過ごす。人生を幸せオーラに包まれながら、豊かに過ごしたい。そのためには、絶対的な価値観をしっかりと持ち、自分の審美眼に叶ったものだけに囲まれることが大切。時には、過酷なビジネスシーンも乗り越えて行けるような、強靭なメンタルを整える充電の時間として過ごし、時にはクリエイティブに必要な感性も積極的に磨く時間とする。そして、時には仕事を忘れ、ただ、微笑むために……。「後天性美女」になるためのこだわりのプライベートタイム。

Interior Love ♥

ファッションもジュエリーも食べることも大好きでこだわりも強いが、もう一つ私の日常に欠かせない要素はインテリア。毎日、目に入る自宅のインテリアは好きなものに囲まれていたい。特にカラーにこだわる。六本木ヒルズのお店も同様であるが、ゴールドよりシルバー、赤ピンクより黒グレーが落ち着く。ぬくもりのあるウッドな素材のものよりひんやりしているメタリックなものの方が好き。その好みは食器やリネン、家電製品にも通じており、どこまでもクールなものをセレクト。

また、ごちゃごちゃと細かいものが出ていると気が休まらないため、収納は見せるより完璧に隠してしまうことにしている。掃除は苦手だが、整理整頓は得意。そのため、自宅に遊びに来た友人たちからは、「いつもきれいにしているね」と嬉しい誤解を受ける。

本屋さんに行くとついつい重たいインテリアの写真集を買ってしまう。たまに来る新築マンションのダイレクトメールにある間取り図を見るのも好き。気づくと自分なりのインテリアプランを書き込んでいることもある（笑）。

休日には青山界隈のインテリアショップを巡る。引っ越す予定も買い替える予定もないのに、上質で完成度の高いインテリアを見ていると何故だか気持ちが非常に和み、翌日からの仕事にもパワーを得る。

リネンは Grand Fond Blanc。最上級の肌ざわりは安らぎを与えてくれて、深い眠りを約束してくれる。

インテリアの写真集を見ながら未来の我が家を妄想♥

84

シャンデリアは大好きだが、これもちょっとクールな感じが好み。

我が家の黒猫ちゃん。この2匹を見ると気持ちがほっこり。

平尾広美氏による版画「桜」は、我が家のインテリアにもよく合い、リビングのソファの後ろに長く飾っている。

お気に入りのバカラキャンドルスタンド。酸化鉛を多く含んだバカラの強い輝きが大好き。見ているだけでテンションが上がる。

85　Chapter2 My Glamourous Life

My Favorite ★

自分のテンションとモチベーションを高く保ち続けるには、ファッションアイテムから雑貨まで、全てに自分の好きなこだわりのものに囲まれて幸せ気分で生活することが大切。また、六本木ヒルズにはお気に入りのレストランがずらり！私の一日をサポートしてくれている。

@ LauderDale

白いお花は何でも好きだが、特にアジサイの「白」は心惹かれる。シーズンになったら毎年買い求める。部屋の空気もクリーンになる気がする。

ときには Café で朝食。お天気のいい日はテラス席で。朝が気分よくスタートするとその日は全て上手くいく暗示にかかる。

@ Jean Georges Tokyo

お客様をお招きしての弊店の Open 2nd Anniversary Dinner もこちらで。NY 最高峰レストランの味とスタッフの方々の抜群のホスピタリティーが大好き！

弊社 10th Anniversary のパーティーの際にお配りしたオリジナルの扇子。長いタッセルとレースがエレガントでしょ？

接客業でもあるために、好みの分かれるフレグランスは基本的につけない。でも、休日は大好きな「HERMES」の「Eau d' orange verte」を。

86

@ はし田本店

プライベートでもわりと筆まめ。愛用はクレイン社のイニシャル「R」のレターセット。プレゼントには必ずこのカードでメッセージを添える。

冷蔵庫の中にはいつもシャンパーニュ「Diamante」のベビーサイズが冷えている。いいことがあった日には一人で祝杯をあげる★

私のダイニングと化しているお店。うどん屋さんらしい清潔感のある店内とスタッフのフレンドリーな笑顔に毎日の疲れを癒してもらっている。ときには昼・夜ともお邪魔することも！ どれだけいただいても飽きない九州の味が勢揃い。

@ KENZO Estate

弊社オリジナルのアロマタッセル。自宅でもトイレのドアノブにブラックを。お友だちへのちょっとしたプレゼントにも喜ばれる。

スカルだったり、スタッズだったりロックテイストのものが意外と好み！

ランチにも伺うが、ブティックを閉めた後、仕事の緊張感を美味しいワインでリリースするためによくお邪魔している。深夜4時まで開いているので、2次会にもとても便利。

サングラスは、ここ何年も「TOMFORD」。

お花で感性を磨く

ずっと以前から触れてみたかったお花の世界。レッスンに通って三年目。自分の中にはないバランスや色使いを一流アーティストの感性の中に学ぶ。

私が日常的に接するダイヤモンドの魅力は万物で最も堅く、傷つかず、永遠に輝きを失わないこと。反対にお花は生命の力強さを感じさせながらも、いずれ土に帰っていく短くはかない美しさ。この真反対の美を感じることで、人間として、女性として必要なバランスを知らず知らずのうちに取っているのかもしれない。

お花を活けているときは無心に。ジュエリーデザイン以外にものづくりに没頭できる尊い時間。

映画と読書で現実逃避

自宅でのDVD鑑賞と読書が現実逃避のもっとも有効な手段。DVDはここ二〇年ほど年間二〇〇本を超えるくらい見てきたが、さすがにもう見るものがなくなってきた（笑）。寝る前にスマホやテレビ見るのはよくないといわれるが、私は好きなDVDを見ながら寝落ちするのが最高に幸せ。これで朝までぐっすり寝られると充電一〇〇パーセントである。

お気に入りのホームウエアで読書に没頭する。ONとOFFの切り替え儀式のようなもの。

美肌は後天性美女の絶対条件

顔の造形は忘れても肌の質感を覚えているということがある。また、肌が美しいと非常に清潔な印象となり、その人自身が「クリーンな人」といったイメージが残る。残念なことにその反対もあり得る。だから、励む意味と価値がある。

肌というのは正直で日頃の生活やお手入れがそのまま反映される。非常にわかりやすい。しかし、かくいう私も費用対効果、時間対効果、労力対効果をよく考え、自分の肌質を的確に見極めた上で、本当に必要なスキンケアが分かってきたのは比較的最近の話。とにかく毎日きちんとクレンジングをし、きちんと潤す。この超ベーシックなお手入れさえ怠らなければ、それなりに肌が整ってくる。

しかし、「美」はどのランクを求めるかによってそのスキンケアの内容、費用は全く違ってくる。同窓会に行って「いつまでも綺麗ねー」と言われるレベルから、道行く人が振り返る「はっ！」とするほどの最上級の美肌」レベルまでさまざまである。

最上級の美肌を望むならば、美容皮膚科で金額に見合う確かな効果の出る施術も組み込み、多少の痛みやダメージターにも耐える覚悟が必要だし、日常も「美」を最優先とした生活が求められる。今の私にはとてもそこまで取り組めないが、「美肌」は最強のメッセージを発することは心に止め、できる限りの工夫と努力を楽しみながらしている。

毎日のスキンケアに最先端バイオテクノロジーが駆使されたものを組み込む。信頼を置いているのは「obias」のシリーズ。

お気に入りのクリームは「EMURE／ERクリーム」。話題のエミューオイルが50％も配合されており、スーパードライスキンの私に心強い逸品。

シートパックはマストアイテム。弊社オリジナルのシートパック「Ray de Rey／グラマラスパック」は抜群の保湿力を発揮する。「SUM／ホワイトアワードデトックスマスク」もお気に入り。

ボディケアはゴマージュとお風呂上がりのクリームでシンプルケア。「デクレオール／ボディーエクスフォリエーター＆アロマNUボディークリーム」。

洗顔後は間髪入れずに「ラロッシュポゼ／ターマルウォーター」で潤し、即「エレガンス／スキンクリエーションオイル」を乗せる。このオイルケアで劇的に肌が乾かなくなった。冬場はふき取りクレンジングに切り替えることも。「BIOTHERM／サンシビオH2O-D」を愛用。アイメイクは「クラランス／デマキャンエクスプレス」で。この4つは常にストック！

まつ毛はエクステをせずに、まつ毛パーマ＆マスカラ派。まつ毛の育毛剤は「リバイタラッシュアドバンス」。毎晩欠かさない。おかげで目力は格段にアップした。毎朝、UVカットのクリームを塗るまでカーテンは開けない。皮膚科でも勧められるUVカットクリーム「ポーラファルス／ルビパール　サンスクリーンクリーム」。長年浮気せず愛用〜。

92

メイクアップは顔の修正

メイクとはコンプレックスを薄め、魅力的なパーツを際立たせる技術のことをいうと思う。最近の私のメイクをちょっとご紹介。正味五分ぐらいで完成！

まず、UVカット入りで下地まで塗ったら、コントロールカラーとコンシーラーでしみ、くすみ、赤み、クマといった肌トラブルをこの段階で全て修正。ファンデーションには頼らず、ファンデーションはどこまでも薄く。ファンデーションに頼らないように、カバー力よりトレンドの質感の方にこだわる。アイシャドウはその日のファッションによっていろいろだが、ここ数年はワントーン塗り。目力を強めるのにマスカラは必需品！でももっと力を発揮するのは、ジェルアイライナーで瞼の内側に入れるインサイドライン！ぐっと目が引き締まり、黒目がちな目元が完成する。アイブロウはパウダーとペンシルの二つを使い、その時代に合った太さ、濃さ、色味に。

チークはマスト！顔の血色もよく見えるが、アイシャドウとリップといったカラーを乗せているパーツをつなぐ役割もあると思う。チークで顔全体のカラーをまとめるイメージ。

リップのカラーはここ二〇年ほどピンクベージュ一辺倒。このカラーが私の口元を最も上品に見せてくれるように思う。また、多少、顔が不調の日でもこのカラーのリップを塗ると少し持ち直すことができる。女性は皆自分のベストカラーのリップを必ず研究するべき！

RMK／カジュアルリキッドファンデーション
ブリリアージュ／メイクアップベース　フェイスレスポンサー
シスレー／スキンレイヤ　エイジングケアファンデーション
RMK／インジーニアスチークス
イヴ・サンローラン・ボーテ／ルージュ　ヴォリュプテ
RMK／グロスリップス
メイベリン／ボリュームエクスプレスロケット
エレガンス／ラスティングジェルアイライナー
エレガンス／アイライナー　パーフェクト
イヴ・サンローラン・ボーテ／ラディアントタッチ

美髪、美歯で年齢不詳の女に

ここ何十年もずっとロングヘアーで、この五～六年は腰まで届くスーパーロングである。そのため、夜疲れて帰宅すると髪を洗う元気もなく、気持ちを奮い立たせるのに一苦労。そして何とか洗ったと思ったら次はブロー。これに三〇分かかる。このシャンプー＆ブローで一日のエネルギーが確実に切れる……。

しかし、最近はお気に入りのヘアー用ホームケアを見つけ、お手入れが楽しみになった。頭皮のゴマージュもする。これまで持ち合わせていなかった発想だが、これが目からうろこの効果あり！ ツヤが戻る！

翌朝の髪のセットもそれなりに大変！ 正直なところ、面倒で仕方ない……。でも毎日のようにアポはあり、一応きちんとセットしておかなくてはならない。そこで一時は毎朝、美容師さんに自宅まで来てもらっていた。贅沢な話であるが、髪のセット具合で気分を左右されたくない。気分よく一日を過ごすために私なりの投資。

スーパーロングの割には毛先が痛んでいないとときどき褒められる。その要因の一つとしてカラーリングをしていないからだと思う。ここ何年もマニキュアのみである。二週間に一度は美容室に行く。月に一度は酸性美容のトリートメントをしてもらう。そのためか、毎朝二〇〇度近くに熱したヘアーアイロンで巻いているがほとんど痛まない。

ホームケアもマメにすればきちんと効果が出てくる。

髪にも肌同様、年齢が残酷なほど出る。マメなケアで対抗するしかない。

また、笑顔の美しさや若さは「歯」にかかっているといっても過言ではないと思う。歯並び、白さ、ツヤ、いずれにもこだわらなくてはならない。私は有難いことに生まれつき歯並びだけはよかったので、この点は何のケアもしていないが、ホワイトニングは歯に比較的ダメージの少ないと言われているホームブリーチを年に一、二回ではあるが行っている。そして定期的に歯科で検診とクリーニングも受ける。毎日の歯磨きもヘッドの小さめの歯ブラシと電動歯ブラシを使い分けて丹念に何度も磨いている。

ときどき眩しいほど歯の白い人がいる。白いに越したことはないが、アメリカ人的な真っ白！ではなく、ヨーロッパ人が好むといわれる少しグレーがかった白い歯が日本人にもよく合うように思う。また、その白さが白ペンキを塗ったようにマットな感じだと日本人の顔には馴染まない。やはり、歯も白いだけではなくツヤが必要ということだ。

女性はメイクをしたときにファンデーションより歯が黄色いと途端に老けて見える。顔色も濁って見え、とても目につく。美肌同様、美髪も美歯も「後天性美女」には必要不可欠。素材をツヤツヤに美しく保っていれば、ファッションで無理をしなくてもいい意味で年齢不詳の女性となる。マチュアな雰囲気を醸し出しながらも、素材は瑞々しい。最も欲しい印象である。

ヘアーのホームケアは
CARITA のシリーズ。
ボトルデザインや香り
も好み。

手元の美しさは生活の美しさ

ジェルネイルを休むことなくつけている。流行り出したころは、爪が妙にピカピカで厚さが出るため、ちょっと色っぽさに欠けるな……と思い、一度つけてみるとこの便利さにやめられなくなった。しかし、ずっとマニキュア派だった私。爪が割れにくく折れにくい。こんな有難いものだったとは！と休むことなく何年もつけ続けている。名刺交換をする機会も多く、名刺を差し出すとき、親指はかなり目立つ。その際に爪が美しくないと第一印象にも影響する気がする。

ジェルネイルのデザインやカラーはほとんど決まっている。カラーはリップ同様、黄味の無い薄いピンクベージュ系。私の場合は一番手がきれいに見える。もしくは「デーモンカラー」と呼んでいる、思いっきり黒に近いディープな赤。それにビッグストーンをドーンとつけるのがお気に入り。

女性にとって「手」はやはり重要な美のポイント。マニキュアも何もつけていない桜色の爪も美しいが、ファッションとのバランスで私の場合はそれも不自然な気がする。いずれにしろ手のお手入れは不可欠。私はベッドサイド、キッチン、リビングのソファサイドと、家中何か所もハンドクリームを置いて気がつけば塗るようにしている。手はお手入れをすると他のパーツより効果が出やすいと思う。手元はその人の生活が透けて見える。常に美しくありたい。

ネイルデザインにもこだわりを持ち、自分らしさを表現したい。

96

私のダイエット持論

私が実践しているダイエットは実にシンプル。「美味しいと思わなくなったら食べるのを止める」。これに尽きる。だらだらと惰性で食べない。これだけで必ず痩せる。というかちょうどいい体重になる。

そして、自宅でローカロリーなものを食べるより、外食で高カロリーなものを食べる方が太らないというのが持論。何故ならば、外食の方が消費エネルギーが膨大であるということ。

いつも会食にはちょっと華やかなファッションに身を包み、キチンとヘアメイクをし、ヒールの靴を履いて気持ちのいい緊張感を持って出かける。そして食事中はよく喋りよく笑う。準備から食事までこの数時間に要するエネルギーは相当なもので、どれだけハイカロリーなものを摂取しても、たちまち消費することができる。

それに比べ、自宅でTVを見ながらの楽々ファッションで食事をすると、低カロリーメニューにしているが、消費エネルギーも極小である。緊張感ゼロの食事はそのままお肉として残る。

私はブログなどで食事のことを頻繁にアップするので、「あれだけ食べているのに意外と太ってないね」とよく言われる。それはこの楽しくも緊張感のある食事のお陰。改めて思う。緊張感が何よりのダイエット！

多忙でランチタイムもお店の外に出られないときは、バックヤードでこっそりお弁当をいただくことも。そのお弁当は「フレンチ薬膳」。美味しく身体にも美容にも効果あり！

プロの手を借りる

ここ何年か、パーソナルトレーナーに決まった日時に自宅に来てもらい、ボディメンテナンスをお願いしている。時には苦痛であることも確かではあるが、その効果を知っているため、止めようと思ったことはない。体調が整うとエネルギーが自分の内側から湧いてくるのが実感できる。メンテナンスは週に一度。一週間で生じてしまったむくみやゆがみなどを修正してもらう。これが一ヵ月空くとベストな状態までの復帰に時間がかかる。そのため、不調を自覚しない程度の週に一度、メンテナンスを受け、常に軽やかで健やかな身体を保つ。

時にはスパに通い、フェイシャルのお手入れを受けることも。お手入れ中も、眠ることはほとんどなく、エステティシャンに美肌を作るための質問攻め（笑）。その日の肌の状態を「乾燥している」「ざらつきがある」などと診断してもらい、その後のホームケアも集中的に行う。

フェイシャルもプロの診断を聞くと、自覚していなかった小さなトラブルを早く解決することができる。「美しくいる」ために健康であることは絶対的条件。そのためにできる限りのヘルシーなライフスタイルは自分で管理していくが、プロの手を借りてより完成度を上げる。それが自分の中での自信につながっていく。

メンテナンスのときに必ず使用するテニスボール！足裏ごろごろ、背中ごろごろ、肩ごろごろ。これがとんでもなく威力を発揮する!!

信頼を置いているスパは、パレスホテル東京の「エビアンスパ東京」。最高のロケーションで受ける。

CARITAを使った施術は確実に効く！ そして最高に気持ち良い！

Chapter 3
My Dignified Jewelry

私は自分という人間を、ジュエリーを使って表現している。そのためジュエリーはいわゆる自分の分身である。それは、これまでの時間の経過と共に培ったセンスや価値観、知識、そして時代を反映させたファッション。それら全てを自分の中で一度ぐちゃぐちゃに混ぜ、そこに、私が生まれ持った普遍的なエッセンスを加えると出来上がるのだ。作品の一つひとつにストーリーがある。特に思いの強いジュエリーをその思いと一緒にご紹介したい。

Will
ウィル
material : K18WG/Diamond

一九七〇年代前後のファッションブックを見ていたとき、幾何学模様が非常に新鮮に感じられ、ジュエリーにも取り入れたいと思って作ったシリーズ「Will」。

ダイヤモンドが放つ不変的な美しさと、過ぎ去った時間が交差するような、どこかクラシカルでありながら、モード感を併せ持つジュエリーが作りたかった。近年の自分のデザインの中でも最もお気に入り。メインアイテムとなるネックレスからデザイン画を描いたのだが、最初はもっと大ぶりなものを作る気でいた。しかし、出来上がりを想像してみるとジュエリーとしては美しいが、実際にファッションに乗せると現代のバランスではないな……と、思い直す。そこで、少しずつミニマムに修正し、ベストバランスを探りに探った結果、出来上がった苦心作。制作にも時間がかかり、出来上がったときは感無量！ 六本木ヒルズのブティックのオープニングレセプションにも身に着けた、思い出深いシリーズでもある。

101　Chapter3 My Dignified Jewelry

DAZZLE
ダズル
material : K18WG/Diamond/Akoya Pearl

「ダイヤモンド×パール」という日本女性にはとても人気の高い組み合わせのシリーズ。

このシリーズはボリュームがありながらも、パールは迫力の南洋パールではなく、あこや真珠を使用しているため、どこか優しげ。そして、そのパールとそれを囲む優美なダイヤモンドのラインとが相まって、沢山の小花が咲き乱れているようにも見える。まるで愛される女性を象徴しているかのようで、必ずと言っていいほど女性のお客様はこのシリーズをディスプレイしているケースの前で足を止められる。女心を鷲摑みするハッピーオーラが満ちているシリーズである。

そして、日本女性のみならず外国人の興味も引く。非常に日本人らしいデザインだとよく評される。何故なのかと深く聞いてみると、アシンメトリーなパールの並びが日本庭園の「美学」に通じるという。確かにヨーロッパの庭園は見事なシンメトリー。自分では意識していなかったが、やはり、日常からどこかそんな感覚が備わっているのかもしれない。

102

Ryu リュウ
material : K18WG/Black&White Diamond

私の好きなラッキーモチーフ「昇り龍」を自分なりにアレンジしたシリーズ。ユニセックスなジュエリーとして人気があるが、最初はメンズを意識してデザインした。メンズとはいえ武骨な感じは好みではない。男性もどこかエレガントなところを持ち合わせている人に惹かれる私は、ジュエリーにも自分の理想の男性像を投影（笑）。

ブラックダイヤモンドはとても好きな石で、これまで沢山のジュエリーをデザインしてきたが、このシリーズが最初のものである。

この後、人気のシリーズとなり、もっとミニマムなリングやピアスも加わった。また、「ブラウンダイヤモンド×ピンクゴールド」、「ホワイトダイヤモンド×ホワイトゴールド」でも展開。それぞれが違った顔を見せる。

デザインは自分の中にある何かを表現するという意味においては、このような曲線が織りなすデザインは非常に描きやすい。ラフ画を描く際、いつもスタートは「Ryu」に似たものとなることが多い。

G
ジー
material：K18WG／YG×Mother of Pearl

何となく「jewel GLAMOUR」の顔となるようなリングが欲しいと一〇年以上前にデザインしたもの。「GLAMOUR」の頭文字「G」をアレンジし、ボリュームのあるリングに仕立てた。このボリューム感とほどほどの重さ、そして、この丸さが女性に何となく安らぎを与えるのかロングランで人気がある。

このシリーズは、白蝶貝部分がオニキスやダイヤモンドになっているパターンがいくつかあるのだが、この濡れたようなしっとりとした美しさを放つ白蝶貝が断トツの人気だ。

私もちょっとリラックスしたい日によく登場させる。というのもこのリングひとつで装い全体にメリハリが効き自分をイキイキと見せてくれる効果を知っているからである。ネックレスやブレスレットは不要。それくらいファッションをまとめる力がある。

ここ数年、ジュエリーは細目のデザインのものが主流であるが、流行に関係なく、このボリュームはある年齢になったらラフに使いこなしてほしい。

105　Chapter3 My Dignified Jewelry

Swing Black

スウィング ブラック
material：K18WG/Diamond/Onyx

日本人は黒いファッションをとても好む。そしてそれが黒髪や陶器のような白い肌によく似合う。黒をメインにした装いの日にはジュエリーにも黒が入っていると全体的に非常に締まって見える。スタイリッシュにもなる。

このピアスは、ある程度ジュエリー上級者向きとなるかもしれないが、着けこなせると他とは一線を画す雰囲気が漂う。

あるお客様は、Valentino の Valentino Red と呼ばれる真っ赤なロングドレスにこのピアスのみをジュエリーとして着けていらした。ジュエリーが過剰になりがちなパーティーシーンで非常に洗練されていた。また、あるお客様は黒のハイゲージのタートルネックのセーターに髪をひとつにまとめ、このピアスを着けていらした。黒がリフレインする中で不規則にカットされたオニキスのツヤが美しく、何ともいえぬ危うさと潔さがあった。辛口でありながら優雅なピアス。このピアスが完成したとき、なんとなく分身ができたと思った。

106

Leather レザー
material : Silver/Leather/Water Sea Pearl

ブティックオープン後に二つのセカンドブランドを作った。その一つが「jewel GLAMOUR active」。このネックレスはその代表作と言える。レザーベルトにシルバーのフープが大きく噛み、大小の淡水パールの連につながる。この異素材の組み合わせが現代のファッションによくマッチし、非常に人気を得た。

レザー部分を取り外すと大ぶりでカジュアルなパールのネックレスにもなる。もともと異素材を組み合わせることによって得られる新鮮さやユニークさにはとても興味があったのだが、18金かプラチナを使うファインジュエリーにこだわり続けたためになかなか踏み出せずにいた。しかし、ファッションの流れと共に、求められているものを考え、行き着いたニューブランド。

エレガントなファッションを好む人にもシンプルスタイルを好む人にも程よくインパクトを強めることができる、「今」のファッションにバランスを取ってくれるネックレスである。

リングは、ボリュームがあってなおかつ透け感があり、軽やかさのあるものが好き……と、お気に入りのデザインのリングを並べてみてそのことに改めて気付いた。そのため、中央が開いているデザインを多く手掛けている。

最近、知ったのであるが、通常、ジュエリー界ではリングの中央が開いて指が見えるものは売れないとされているらしい。しかし、「jewel GLAMOUR」では、とても好評。

これくらいデザイン性のあるリングは、この一ピースでファッションに余裕のある印象を与えてくれる。ある意味、とても便利。

パーティーシーンでも一粒ダイヤモンドのエンゲージリングより、このようなリングで遊んで欲しい。意外に着物にもすんなりとマッチする。

ジュエリーはコンサバなデザインのものももちろん美しいが、それだけでは飽き足らない。ジュエリーのパワーに負けないオーラを持ち、もうワンランク上を目指す方にオススメのリングたちである。

108

The Rings

ザ・リングス
material：K18WG/Diamond
（中央のみK18WG/Diamond/Akoya Pearl）

109　Chapter3 My Dignified Jewelry

Dual
デュアル
material : K18WG/Diamond/Citrine

さまざまな石のカットがあるが、マーキースカット*はお気に入りのカット。とてもイマジネーションが湧きやすい。このシトリンを見た瞬間、簡単にデザインが思いつき、二点はあっという間に描けた。両方ともこの石のカットを生かしたデザインができたのではないかと思っている。ピアスは石の縦感をより伸ばし、マーキースカットのシャープさをより強調するデザインとした。つける人を選びはするが、ハマるととてつもなく魅力的でかっこいい！リングは石を中心に斜めに引っ張られているようなデザインとした。このリングもセンターストーンがラウンドカット**やスクエアカット***だったらこのような面白さは出なかったかもしれない。私はこの二点をきっかけに、カラーストーンのデザインを多く手掛けるようになっていく。長い間、ダイヤモンドやパールといった、いわゆる無彩色のものを中心にデザインしてきた私にとって、この「Dual」をデザインしたことで新しい扉が開いたような気がした。

＊マーキース：楕円の両端をとがらせた形。／＊＊ ラウンド：円形。／＊＊＊ スクエア：四角形。

110

Fresh August

フレッシュ オーガスト
material : K18WG/Diamond/Peridot

このペンダントヘッドとピアスのシャープさは自分の中にある何かを上手く表現しているように思う。そのためかこのシリーズを見ていると気持ちがすっとする。ペンダントヘッドは二つの連なるバランスが好き。ピアスは刺さりそうなシャープなラインがお気に入り。

でもこのシリーズの魅力は何と言ってもこのカラーだと思う。八月の誕生石でもある「ペリドット」のグリーンである。肌に乗せるとはっとするほど女性を輝かせてくれる。また、半貴石(はんきせき)の魅力のひとつはそのボリュームにある。貴石では重くなりがちな大きさをポップに気軽に楽しませてくれる。

これが同じグリーンでもエメラルドだったらどうだろう？ 素敵だけれど、今のファッションには重すぎる。

デザインにはもちろん流行があるが、石にも流行があるのだ。高価だからという理由だけでその流れを無視してはいけないと思う。ジュエリーの場合、そこが洗練か野暮かの分かれ道でもある。

111　Chapter3 My Dignified Jewelry

White Butterfly

ホワイト バタフライ
material : K18WG/Diamond/South Sea Pearl

流行に関係なく女性が永遠に大好きなパールのリング。しかし、パールというのはファッション的にはとても難しい素材だと思う。下手をすると最も野暮ったくなりやすい。特に一〇ミリ以上の真円パールをダイヤモンドでぐるっと囲むシンメトリーなデザインのリングは、とてもコンサバな印象となる。今日的に着けこなすのはパールを使ったジュエリーは、ちょっとデザインに個性があるものをずっと提案してきた。

このリングのパールは一三ミリの大きな真円白蝶、かなりの迫力である。そしてその両サイドの腕は片方が大きなフラワー。反対側は、バタフライの大きさがグラデーションで連なっている。この程よい遊び心が、大きな一粒パールであってもマダムになり過ぎない秘策！

見る角度によってさまざまな表情を見せてくれるパールのリング。私もこのリングを着けるとついつい手の角度を変えながら見入ってしまう。女性を必ずにっこり笑顔にするリングである。

112

Chapter 4
My Noble Philosophy

私がデザインするジュエリーは、一言でいうと「ファッションとの融合」がコンセプト。洋服と切り離して考えることはできない。だが、それは、単なる装飾品ではなく、女性にとってもっと深く、さまざまな意味をもつものと思っている。この章では、私のジュエリーに対する考え、思い、哲学について少し語ってみたい。いわゆる「GLAMOUROURISM」をお伝えする。

私が作るジュエリー

I make Jewelry
that is......

　ジュエリーに携われば携わるほどその魅力にはまっていくのはなぜ？ 単に美しいというだけではない。ジュエリーに使われるダイヤモンドをはじめとする美しい石たちは、人間の一生とは比べものにならないくらい膨大な時間をかけて、地球の奥底でゆっくりゆっくりと形成されていく。その時間の流れに私はロマンを感じるのか？

　ジュエリーというのは着ける人が何もいわずともその人のセンスや価値観、スタイルを雄弁に物語る。何とも侮れない手強いアイテムである。そんなジュエリーを自由に操れるというのは知的で自由な遊びである。そして私はようやくその醍醐味を知り始めた。

　「jewel GLAMOUR」のコンセプトは、一言でいうと「ファッションとの融合」。コレクターがたまに金庫から出して石の美しさを眺めるといった種類のものではなく、ファッションの一部として、洋服に美しくコーディネートされるものでありたい。また、アクセサリーとは違い、あくまでもジュエリー。ファインジュエリーが持つノーブルさやラグジュアリー感、そしていつの時代でも愛される普遍性といったものも大切にしている。

　「jewel GLAMOUR」の小さなネックレス一つ、ピアス一つで単に平凡で地味と思えた装いがシックに、ラフな普段着がクラスカジュアルへと格上げされる。そんな装いの印象をかえてしまうくらいパワーを感じさせるジュエリーが作りたい。

114

ジュエリーは必要な無駄

Jewelry is a
necessary luxury.

私がデザインする「jewel GLAMOUR」というブランド名の由来についてよく尋ねられる。「GLAMOUR」という語感からはまず、女性のカーヴィーなボディラインといった容姿を想像されると思うが、一七年前に私がこの名前を考えたときは、もっとその意味は広がり、女性の魅力全般を指す言葉に時代と共に変わってきていると感じていた。

そこで、私は、自由でしなやかでありながら強さも併せ持った女性の人生がジュエリーによってより豊かに彩られるイメージを「GLAMOUR」という名に重ねた。

私は女性にとってジュエリーは「必要な無駄」だと思っている。ジュエリーなんかなくったって、もちろん人間は生きていける。この小さな石に何の価値が？と思う人もいると思う。そして、他にも人生を豊かに彩るアイテムは無数にある。しかし、ジュエリーには理屈では説明できない多くの女性の心をとらえて離さない絶対的な美しさがある。

ジュエリーは、女性の一生に何度となく訪れるステージの変化に最もインティメートな関係をなすアイテムの一つではないかと思う。ジュエリーが寄り添う人生と、そうでない人生ではやはり、その華やかさ、その優雅さ、その贅沢感がまったく違う。できることなら、形ある万物の中で最も美しいダイヤモンドを身近に感じられる人生を送ってもらいたい。その思いを込めて私は一つひとつ「必要な無駄」を世に送り出す。

115　Chapter4 My Noble Philosophy

ジュエリーには精神性が宿る

Jewelry tells
the stories of your life.

私は毎日の装いを考えるとき、まずジュエリーを最初に決める。毎朝、自分の持っているジュエリーたちを一通り眺める。そしてその日の気分で何を着けるかゆっくりと選ぶ。

私の持つジュエリーは母から譲られたものばかり。私はこの仕事を選んだために、男性からジュエリーを贈られた経験がない。一生で最も甘美で美しいシーンのはずなのに……。そこが唯一、この仕事を選んで悔やまれるところ……（笑）。

しかし、ときどきではあるけれど、私の持つジュエリーには大切な思い出があることを思い出す。

このリングをよくしていた頃は恋に夢中だったなーとか、このピアスは東京に来た頃の不安な気持ちを奮い立たせてくれたよねーとか、ジュエリーは単なる装飾品ではなく、その一つひとつが私の人生のひとときを物語っている。そして、ジュエリーは洋服やバッグ、靴といった他のファッション小物よりも、より精神性の宿るアイテムだと思う。

だから自分の力でジュエリーを手にするのはとても意味のあることだとも感じる。自分自身をよく理解してジュエリーを選んでいくと、ジュエリーは自分の分身になっていく。その選んだジュエリーは美しい。そして自分を美しくしてくれると信じて使い込んで欲しい。そうすれば高価なジュエリーもそれ以上の特別な意味を持ち、より価値のあるものになっていく。

117　Chapter4 My Noble Philosophy

板につく

The more you wear your jewelry,
the more you wear it well.

ファッションにこれといったこだわりもなく、いわゆる無難なスタイル。ビューティー系にもほぼ無関心で、最低限のメイクと何の手も加えられていないヘアースタイル。そんな女性がパーティーに出席するためにプロにヘアーメイクをしてもらい、スタイリストがチョイスした今風のミニマムなドレスに着替えたら、見違えるほど美しくなりました──。でも、しっくりきてないような……。これは、私の正直な感想である。

人間とは不思議なもので、どんなに美しく装っても日頃の生活というものが透けて見えてしまう。日頃の彼女の感性や身のこなしや佇まいが出ており、どこかぎこちない。要するにそのプロによる完璧な美が「板についていない」のだ。完全に飲まれてしまっているといってもいい。これは特にパワーが強いジュエリーの場合、より顕著となる。

「美は一日にしてならず」とよく言うが、ジュエリーも同様。日頃ジュエリーにまったく興味がなく、着けることのない女性が、ある日突然、ゴージャスなジュエリーを身に着けてもサマにならず、反対に悪目立ちする危険性もある。これは先天性美女であってもいきなりでは難しい……。

ある年齢になってもまったくジュエリーを着けこなせないというのはちょっと寂しい。そのため、ジュエリーは日頃から「自分のものにしておく」のが何よりも大切。小さなパールのピアスでもダイヤのプチネックレスでもいい。毎日の装いの中にジュエリーが当然のように存在するように、日々の生

118

活に溶け込ませてもらいたい。

洋服と違って毎日同じジュエリーでも構わない。それがその女性のスタイルになっていく、熟成されていく。そうすればジュエリーが女性の方に寄り添うようになっていく。ある日、まだ自分には早いと思い、しまっておいたジュエリーがしっくりくるようになっていることに気付く。それは単に年齢を重ねたからではない。その女性にジュエリーを身に着ける素養が備わってきたからである。こうした段階を何度も踏み経験を重ねる。そうしていると、いつの間にか個性的なデザインのものでも、どんなゴージャスなジュエリーでも堂々と着けこなせていくようになる。

それは本物だけが持つパワーに臆することなく長い間挑み続けた末のご褒美なのである。着物にたとえるとわかりやすいだろうか。料亭の女将のように、毎日着物姿でいることがあたりまえであるというような生活をしている女性は、年齢を重ねるにつれて着物が身体に吸い付くように着こなされていく。それは成人式にみる豪華絢爛な振袖姿でさえも太刀打ちできないほどの圧倒的な美しさと存在感である。

大人の女性にとって、「板についていない」ほどカッコ悪いものはない。また、「板につく」ことに手抜きもありえない。

「後天性美女」は、「板につく」ために日々の在り方をおろそかにしない。何かにこだわり、何かをひたむきに慈しむ。

ジュエリーは最強のアンチエイジング

*Jewelry has fantastic
anti-aging effects.*

ジュエリーは若さと引き換えに手に入れていくものなのかもしれない。光り輝くようなピカピカの肌を持っている頃は、いわゆるアクセサリーでも十分だと思うが、「後天性美女」は三〇歳を過ぎた頃から自分を美しく魅力的に見せる、最強の武器といえるジュエリーを賢く味方につけなくてはならない。

ジュエリーを着けただけで落ち込み気味だった気分が華やかになったり、ざわざわしていた気分がお守りを身につけたように落ちついたり――という経験をした女性も多いと思う。ジュエリーは単に美しいというだけではなく、大人の女性に精神面でも余裕と安らぎを与えてくれる。

ビジュアル面でも絶大なアンチエイジング効果を生む。ジュエリーを着けている身体のパーツは目立つもの。選び方次第、着け方次第で自信のあるパーツを目立たせてくれるばかりか、反対に注目されたくないパーツをうまくカバーしてくれる。

手の動きにはその人らしさが出る。不思議なことに手の動きが美しいと全体の動きまで美しい印象を残す。指先にリングがあるのと無いのとでは印象がまったく異なってくる。リングは手を優しく見せるとよく祖母が言っていたが私もまったく同感。手にコンプレックスを持つ女性は意外と多いが、必ずその手に似合うリングがある。

指を細く長く見せたいなら、視線を端に持ってくるように小指にはめるピ

122

ンキーリングがオススメ。高さのある立体的なデザインも同様の効果がある。いくつも実際に指にはめてみて、選び抜く。大人の女性の手にリングが一つもついていないなんて無防備すぎる。

また、首を細く長く見せたいなら、目線をたてにしてくれるロングネックレスを。華奢（きゃしゃ）なデコルテが自慢の女性は、ネックレスの細いチェーンでより女性らしさ、鎖骨の美しさを際立たせてほしい。一年中スリーブレスを着る昨今、ブレスレットの効果も見逃せない。手首に巻きつくブレスレットの動きは手首を一層細く可憐に見せる。このようにジュエリーは、女性が何も言わずともその魅力を饒舌（じょうぜつ）に語ってくれる。

反対に、顔色のさえない日でもホワイトかシルバーの連のパールネックレスをすれば、一気に明るい顔となる。それは顔の真下から強い光が当たることになるので、効果は絶大である。私も一年を通して大玉の白パール、それも三連のネックレスを愛用している。これをしている日は必ずと言っていいほど、「きれいだね」とは言われなくても、「元気そうね」とは言ってもらえる。

また、ピアスやイヤリングで顔のサイドから光を与えると一瞬で顔が明るく見え、横顔も美しく、輪郭が引き締まって見える。イミテーションでは生まれない、本物だけが持つこの威力。十分に活用してほしい。

似合うにこだわる

Stick with jewelry
that suits your sense of style.

誰もが知っているわかりやすいジュエリーを着けていれば安心、という時代は過ぎ去ったと思う。もう一歩踏み込んで、「似合う」「個を明確にする」ジュエリー選びにこだわる時代がとうに来ていることに気付いてほしい。

ファッションがキマルか否かはすべてがバランス。洋服、ヘアー、メイク、バッグ、靴、ジュエリーといったそれぞれのアイテムのバランスがとれてこそ相乗効果が生まれ、女性はより一層美しくなる。どのアイテムも欠かすことはできないし、手を抜くことも許されないが、その中でもジュエリーの存在は非常に大きいものだと思う。また、ジュエリーは単独で選ぶのではなく、ファッションの一部としてその人のスタイルを反映させたものを選ぶべき。そのためには自分が似合うパターンを見つけることが大切である。

それは、自分のタイプの見極めと統一から始まる。自分のファッションのスタイルを表現するキーワードを明確にする。「エレガント」「カジュアル」「マニッシュ」「シャープ」「スイート」と数あるタイプの中から自分にぴったりとくるファッションのテーマやイメージを決め、そのキーワードをそのまま流用してジュエリーも選ぶ。

また、18金であれば、イエローゴールド（ゴールドカラー）かホワイトゴールド（シルバーカラー）のどちらが自分を美しく見せるかを探る。これを間違えると本当にもったいないことになる。いわゆる肌の色がイエローベースの人は、イエローゴールドを着ける方がまろやかでしっくりとなじみ、ゴ

ージャスにみえる。肌がブルーベースの人がホワイトゴールドやプラチナを着けるとより肌に透明感が生まれ、クールな清潔感が醸し出される。これを逆にイエローベースの人がホワイトゴールドを着けると途端に肌がくすんで見え、ホワイトベースの人がイエローゴールドを着けるととても肌が寂しく見える。同じことがパールにも言える。イエローベースの方はホワイト、シルバー、ブラックパールをセレクトするとその方のものになりやすい。ホワイトベースの方はホワイトやゴールデンパール。

また、パールは真円かバロックかと形もさまざま。コンサバなスタイルが似合う方は真円のものを。ちょっと個性的なものがマッチする方はバロックを。それと大きさにも反映する。パールは、ベビーパールのような小さなものから南洋パールの大玉まで、ミリ単位でまったくイメージが異なるため、甘くフェミニンな印象の人は小さめを。どこか日本人離れした大胆さを持っている人は一一ミリ以上の大玉を。などとまずは忠実に自分のイメージに沿って求めてみる。そして、点ではなく線で揃えていくことをお勧めする。

「この前買ったあのピアスにこのネックレスのバランスは程良い」とか、「このリングとこのブレスレットは雰囲気がよく合う」というふうに。

また、今の自分が簡単に着けこなせるものよりも、ちょっと先の自分が似合いそうなものにトライする。そのジュエリーが似合う、少し成長した女性をイメージして距離を埋めていく作業も女性として楽しい。

jewel
GLAMOUR

洋服とジュエリーの格のバランス

Let the class of your clothes
and jewelry match.

今日のファッションはミックステイスト。エレガントなワンピースにカジュアルなスニーカーをコーディネートして新鮮なイメージを作ったり、ハイエンドブランドのジャケットにファストファッションのインナーを組み合わせ、抜け感を作ったりと、見せ方が多様化し、没個性であるといわれた日本人のファッションも「個」を際立たせることに長けてきた。

ジュエリーにおいても今のファッションの空気感は同様で、新スタンダードの定義が生まれつつある。

日常使いにおいては、昔のように地金をホワイトならホワイトで、イエローならイエローで統一というルールは薄くなってきた。*

また、ピアス、ネックレス、リングの三点を全てお揃いでキメてしまうというのもかえって野暮ったく見えることもある。**

素材も多様化しており、私も自由にミックスコーディネートを楽しんでいる。ただ、ある年齢になったら、洋服よりもジュエリーの格が下だと途端に貧相に見えてしまうということだけは覚えておいてほしい。洋服はTシャツにデニムといったカジュアルなものでも、そこにファインジュエリーがコーディネートされているとがぜん美しく、品格が漂う。これが反対にゴージャスな洋服にラインストーンやコットンパールといったイミテーションを多用すると、たちまちその女性の魅力までが半減してしまう。洋服とジュエリーとのデザインバランスも大切だが、格のバランスもお忘れなく。

＊ホワイト：ホワイトゴールド。／＊＊イエロー：イエローゴールド。

Chapter 5
Fashion and Jewelry

私が提案したいジュエリーと洋服のコーディネートの数々。日常のカジュアルシーンやビジネスシーンから非日常のフォーマルシーンまで、あらゆるシーンにどのようにジュエリーを溶け込ませるといいのかを具体的なコーディネートでご提案。ジュエリーでいくつもの顔を持つ女になる。ジュエリーであらゆるシーンに対応する。ジュエリーを思いのままに使いこなせるようになるのは、「後天性美女」にふさわしい知的な女性へのステップ。

Fashion × Jewelry Coordinate

▼ロングドレス編

トレンド感のある美しいロングドレスとゴージャスなジュエリー。これほど女性の気持ちを華やかに浮き立たせるものはない。

しかし、その装いは非日常であるためか、コーディネートは難しいと思われがち。実際にパーティー会場で日本女性に多くみられるのは、やや個性に欠けるベーシックなドレスに一粒ダイヤのリングや連のシンプルなパールのネックレスのコーディネートである。それはもちろん美しくもあるが無難過ぎて今一つときめきが足りない場合が多い。

大人の女性が、パーティーシーンで上質とはいえないドレスにイミテーションのジュエリーではカッコがつかないし、個性があまりにないのも寂しい。

一見、最も流行とは関係ないと思われるパーティーシーンのジュエリーだが、実は最も力量を試されるところでもある。

お揃いのシリーズで正装感や迫力を演出し、パーティーの格に相応しいものとするのはもちろんアリだが、これもドレスと同じく「今」を感じるジュエリーのデザインを是非、選んで欲しい。

パーティーシーンで必ず美しく注目されるコーディネートをご提案★

1.

Black Dress×
Diamond/Pearl

フォーマル度の高いパーティーでは、ドレスもジュエリーもその格を揃えることが大切。Black Dress×Diamond/Pearl の3点シリーズ揃えのコーディネートは王道であるからこそ、ドレスもジュエリーも高品質で今日的なデザインのものを選びたい。いずれもコンサバ過ぎるデザインは貫禄が出過ぎるのでご注意！

Chapter5 Fashion and Jewelry

3. Pink Dress ×
Flower Motif

ドレスのカラーや雰囲気をジュエリーでより強調する。スモーキーなピンクにちょっと甘めのフラワーモチーフのジュエリーを重ねる。たおやかで幸福感に満ちたパーティースタイル。タキシードでびしっと決めた男性に、エスコートされる日にオススメのコーディネート。

2. Yellow Dress ×
Long Pierce & Anklet

ホルダーネックのドレスにはネックレスがつけられない代わりにロングピアスを。この場合、中途半端な長さでなく、思い切った長さがほしい。顔のサイドから強くゆらめく光を当てる。効果絶大！また、動くと足元が見えるドレスなら、アンクレットも！ 上級者の装い。

5. Black Dress × Anse color Jewelry

ドレスにビジューがついている場合、その中のワンカラーをカラーストーンでリフレインするとキレイ！また、通常キラキラのジュエリーがパーティーでは定番となるが、あえて Black Diamond とダークなカラーストーンのピアスと Big Stone のリングにしてみる。大人の余裕。

4. Green Dress × Color Stone

ドレスとジュエリーでカラーをリフレインすると統一感もあり、すんなりとキマル。こなれ感も演出できる。また、ワンショルダーの首元にあえて迫力の3連パールネックレスを重ねてみる。カラーストーンとパールの組み合わせが上品さもプラスしてくれる。

133　Chapter5 Fashion and Jewelry

Fashion×Jewelry
Coordinate

▼ワンピース編

シンプルなワンピースにジュエリーをチェンジしていくつもの顔を持つ女性になる。

6. シックなカラーストーンでニュアンスを出し、艶やかでしっとりした女性に。

7. 迫力のダイヤモンドでも余裕でこなす、自信に満ちた女性に。

8. 大ぶりなイエローゴールドのジュエリーを多用し、マチュアな女性に。

135　Chapter5 Fashion and Jewelry

Fashion×Jewelry
Coordinate

▼セットアップ編

今日的なフォルムのファッションにファインジュエリーをコーディネートし、あらゆるシーンに対応する。

9. ボリュームの三連パールで
セレモニーにも出席 OK！

10. ハードな素材でメリハリを利かせ、凛とした装いは女子会に。

11. 肩の力が抜けたコーディネートでショッピングを楽しむ。

137　Chapter5 Fashion and Jewelry

Fashion×Jewelry Coordinate

▼パールネックレス編

少し遊びのあるパールのネックレスは万能！どんなファッションにも溶け込み、程よいこなれ感を演出できる一本は持っていたいアイテム！

12.

世代や時代を問わず人気のボーダーTシャツに、パールを足すことで大人のマリーンルックが完成！

使用した ネックレスは これ！

使用したのはBlack&Whiteの南洋パールネックレスのバロックタイプ。シンプルなクラスプで約45cmと約60cmの2本に分けることができ、この1本で何通りにもコーディネートできる。

14. コンサバなワンピースにも
ロングネックレス1本で少
しモードの香りをプラス。

13. 快活なパンツスタイルにもパー
ルのネックレスを2連にし
て、少しエレガントさを演出。

139　Chapter5 Fashion and Jewelry

GLAMOUROUS
Coordinate

日常のブティックワークのジュエリー遣いをご紹介。朝起きたら、まずその日の気分でジュエリーを選び、そのジュエリーに合わせて洋服をセレクト。毎年、新しいデザインのものを自分のコレクションに加えるが、もう一〇年以上ずっと愛用しているものも多い。

2015.6.25

とにかく出番の多いオニキスのロングピアスとブラックダイヤモンドを多用したリングの組み合わせ。もはやお守りのような存在。

2015.10.13

ヴァーガンディーカラーの洋服にホワイトダイヤモンドやイエローゴールドは眩しすぎる。なので、いつもブラックダイヤモンドのシリーズやアンニュイなガーネットのロングネックレスを重ねる。大人っぽくてお気に入り。

2015.4.3

洋服の花柄のラベンダーピンクをクンツアイトのピアスでカラーのリフレイン。三連パールネックレスできちんと感も演出。

2015.1.12

ボウタイもよく選ぶファッション。クラシカルな雰囲気を演出したくて、いつもパールのネックレスを選ぶが、ときにはブローチをすることも。でも、あくまでもピアスやリングは少し攻めのあるデザインで、今日的に仕上げる意識が必要。

ハリ感のある素材の袖は花が咲いたようで、ジュエリーもフラワーモチーフを重ねる。シックなカラーで大人でも抵抗がない。

2015.7.1

2015.6.15

パールの一連ロングネックレスにパールのヘッドをもう一本重ねる。このヘッド、ピアス、リングは同じシリーズ。ちょっと改まった席に出かける予定のある日のコーディネート。

141　Chapter5 Fashion and Jewelry

おわりに

ジュエリーの仕事を始めた一七年前、まさか自分がスタイルブックを出せるなんて夢にも思っていなかった。とにかく、無我夢中で駆け抜けてきた日々がこのような一つの形となり、自分の人生を振り返ることができるとは……。

今、目の前にある原稿を読み返してみると、自分が意外と不器用であったことに気づく。人間関係も、ものづくりも、もっと要領よくやっていれば、こんなに時間はかからなかったのかもしれない。しかし、この「後天性美女」となるべく歩んできた地道な日々は、それなりに価値のあることなのだとも思う。

最初は、自分探しのための仕事であったが、いつの間にかそれは生き甲斐となり、私のアイデンティティーにもなっていった。

そう思えるまで、多くの方々のご協力をいただいたことは忘れない。

私の「後天性美女」への努力の日々は、「六本木ヒルズ」にブティックを出すことにより、一つの山を越えたといえる。この出店がなかったら、私の人生は行き先のわからない電車にずっと揺られ続けていたようなものだったのではないかと思う。明確に、私の行きつくべき先にフラッグを立て、常に励ましてくれた天然社社長の矢野健一氏には出店の際にも大変なご尽力をいただいた。どのような相談にもいつも真摯な態度でアドバイスをくださったことに心から感謝している。

そして、今回のこの本のきっかけを作ってくださった放送作家の野呂エイシロウ氏、本当に自由に私の思うがままに本を作らせてくださった万来舎の藤本敏雄氏、私の持っ

142

ているイメージをそのまま美しい写真に撮ってくださったフォトグラファーの大山克己氏と大村悠一郎氏、こだわりの注文の多いデザインへの要求に見事に応えてくださったエイチ・ディー・オーの引田大氏、そして本当によくサポートしてくれた弊社のスタッフに心から感謝を申し上げたい。

また、今日、私がここにあるのは、「jewel GLAMOUR」のジュエリーを手に取ってくださったすべてのお客様のおかげである。

多くの人に支えられて出版できたこの幸せを感謝と共に皆様へ。

本当にありがとうございました。

二〇一六年二月吉日

永松麗子

永松麗子 ながまつれいこ

有限会社 Dimaondeyes Studio 代表取締役兼ジュエリーデザイナー。1999年、自身のブランド「jewel GLAMOUR」を出身の福岡で設立。2003年、東京麻布にベースを移す。トランクショーが好評で、スタイリストやファッションエディターといったプロたちの間でも話題になり、高感度の女性たちに多くの支持を得る。本業であるジュエリーのみならず、その審美眼を活かし、ファッションアイテムや香りのグッズにも着手。美容知識、ファッションセンスにも定評があり、さまざまなメディアで紹介される。2013年に六本木ヒルズに初の直営店をオープン。自ら店頭で接客もこなし、そのコーディネート力にファン急増中。また、流暢な話術で講演会やセミナーの依頼も多く、活躍の場を広げている。著書は本書が初めて。

オフィシャルサイト：http:// http://www.jewelglamour.jp/

人生を自由にデザインするためのスタイルブック
後天性美女
こうてんせいびじょ
2016年2月24日　初版第1刷発行

著　者：永松麗子
発行者：藤本敏雄
発行所：有限会社万来舎
　　　〒102-0072　東京都千代田区飯田橋2-1-4
　　　九段セントラルビル803
　　　電話 03(5212)4455
E-Mail letters@banraisha.co.jp

印刷所：株式会社エーヴィスシステムズ
© NAGAMATSU Reiko 2016 Printed in Japan

落丁・乱丁本がございましたら、お手数ですが小社宛にお送りください。送料小社負担にてお取り替えいたします。
本書の全部または一部を無断複写（コピー）することは、著作権法上の例外を除き、禁じられています。定価はカバーに表示してあります。

ISBN978-4-908493-02-7